普通高等教育动画类专业"十三五"规划教材

动画场景设计（第二版）
Animation Scene Design

杨诺 编著

清华大学出版社
北京

内容简介

动画场景设计是动画专业学生的必修课。

本书是一本讲解动画场景设计理论和方法的专业性教材，全书共分为6章，以图文并茂的形式分别从场景概述、功能和作用、风格分类、构图、色彩与光影、透视等角度进行介绍，书中配有大量优秀的影视动画作品图片以及详尽的案例分析，理论结合实践，讲解结合操作，力求使本书更具实用性，让学生更加轻松地获取知识。

本书不仅适用于全国高等院校动画、游戏等相关专业的教师和学生，还适用于从事动漫游戏制作、影视制作以及要参加专业入学考试的人员。

本书封面贴有清华大学出版社防伪标签，无标签者不得销售。

版权所有，侵权必究。举报：010-62782989，beiqinquan@tup.tsinghua.edu.cn。

图书在版编目(CIP)数据

动画场景设计 / 杨诺　编著. — 2版. —北京：清华大学出版社，2018（2023.9 重印）
(普通高等教育动画类专业"十三五"规划教材)
ISBN 978-7-302-48573-5

Ⅰ．①动… Ⅱ．①杨… Ⅲ．①动画—背景—造型设计—高等学校—教材 Ⅳ．①J218.7

中国版本图书馆CIP数据核字(2017)第249871号

责任编辑：李　磊
装帧设计：王　晨
责任校对：成凤进
责任印制：曹婉颖

出版发行：清华大学出版社
网　　址：http://www.tup.com.cn，http://www.wqbook.com
地　　址：北京清华大学学研大厦A座
邮　　编：100084
社 总 机：010-83470000
邮　　购：010-62786544
投稿与读者服务：010-62776969，c-service@tup.tsinghua.edu.cn
质 量 反 馈：010-62772015，zhiliang@tup.tsinghua.edu.cn

印 装 者：三河市龙大印装有限公司
经　　销：全国新华书店
开　　本：185mm×250mm　　印　张：10　　字　数：213千字
　　　　　（附小册子1本）
版　　次：2013年6月第1版　2018年1月第2版　　印　次：2023年9月第10次印刷
定　　价：49.80元

产品编号：075402-01

普通高等教育动画类专业"十三五"规划教材
专家委员会

主　编	鲁晓波	清华大学美术学院	院长
余春娜	王亦飞	鲁迅美术学院影视动画学院	院长
天津美术学院动画艺术系	周宗凯	四川美术学院影视动画学院	副院长
主任、副教授	史　纲	西安美术学院影视动画学院	院长
	韩　晖	中国美术学院动画艺术系	系主任
	余春娜	天津美术学院动画艺术系	系主任
	郭　宇	四川美术学院动画艺术系	系主任
副主编	邓　强	西安美术学院动画艺术系	系主任
赵小强	陈赞蔚	广州美术学院动画艺术系	系主任
孔　中	薛　峰	南京艺术学院动画艺术系	系主任
高　思	张茫茫	清华大学美术学院	教授
	于　瑾	中国美术学院动画艺术系	教授
	薛云祥	中央美术学院动画艺术系	教授
编委会成员	杨　博	西安美术学院动画艺术系	教授
余春娜	段天然	中国人民大学艺术学院动画艺术系	教授
高　思	叶佑天	湖北美术学院动画艺术系	教授
杨　诺	陈　曦	北京电影学院动画学院	教授
陈　薇	薛燕平	中国传媒大学动画艺术系	教授
白　洁	林智强	北京大呈印象文化发展有限公司	总经理
赵更生	姜　伟	北京吾立方文化发展有限公司	总经理
刘晓宇	赵小强	美盛文化创意股份有限公司	董事长
潘　登	孔　中	北京酷米网络科技有限公司	创始人、董事长
王　宁			
张乐鉴			
张茫茫			

丛书序

　　动画专业作为一个复合性、实践性、交叉性很强的专业，教材的质量在很大程度上影响着教学的质量。动画专业的教材建设是一项具体常规性的工作，是一个动态和持续的过程。配合"十三五"期间动画专业卓越人才培养计划的方案，结合实际优化课程体系、强化实践教学环节、实施动画人才培养模式创新，在深入调查研究的基础上根据学科创新、机制创新和教学模式创新的思维，在本套教材的编写过程中我们建立了极具针对性与系统性的学术体系。

　　动画艺术独特的表达方式正逐渐占领主流艺术表达的主体位置，成为艺术创作的重要组成部分，对艺术教育的发展起着举足轻重的作用。目前随着动画技术发展的日新月异，对动画教育提出了挑战，在面临教材内容的滞后、传统动画教学方式与社会上计算机培训机构思维方式趋同的情况下，如何打破这种教学理念上的瓶颈，建立真正的与美术院校动画人才培养目标相契合的动画教学模式，是我们所面临的新课题。在这种情况下，迫切需要进行能够适应动画专业发展自主教材的编写工作，以便引导和帮助学生提升实际分析问题解决问题的能力以及综合运用各模块的能力，高水平动画教材的出现无疑对增强学生的专业素养起到了非常重要的作用。目前全国出版的供高等院校动画专业使用的动画基础书籍比较少，大部分都是没有院校背景的业余培训部门出版的纯粹软件讲解，内容单一，导致教材带有很强的重命令的直接使用而不重命令与创作的逻辑关系的特点，缺乏与高等院校动画专业的联系与转换以及工具模块的针对性和理论上的系统性。针对这些情况我们将通过教材的编写力争解决这些问题。在深入实践的基础上进行各种层面有利于提升教材质量的资源整合，初步集成了动画专业优秀的教学资源、核心动画创作教程、最新计算机动画技术、实验动画观念、动画原创作品等，形成多层次、多功能、交互式的教、学、研资源服务体系，发展成为辅助教学的最有力手段。同时在视频教材的管理上针对动画制作软件发展速度快的特点保持及时更新和扩展，进一步增强了教材的针对性，突出创新性和实验性特点，加强了创意、实验与技术的整合协调，培养学生的创新能力、实践能力和应用能力。在专业教材建设中，根据人才培养目标和实际需要，不断改进教材内容和课程体系，实现人才培养的知识、能力和素质结构的落实，构建综合型、实践型、实验型、应用型教材体系。加强实践性教学环节规范化建设，形成完善的实践性课程教学体系和实践性课程教学模式，通过教材的编写促进实际教学中的核心课程建设。

　　依照动画创作特性分成前中后期三个部分，按系统性观点实现教材之间的衔接关系，规范了整个教材编写的实施过程。整体思路明确，强调团队合作，分阶段按模块进行，在内容上注重在审美、观念、文化、心理和情感表达的同时能够把握文脉，关注精神，找到学生学习的兴趣点，帮助学生维持创作的激情，厘清进行动画创作的目的，通过动画系列教材的学习需要首先明白为什么要创作，才能使学生清楚创作什么，进而思考选择什么手段进行动画创作。提高理解力，去除创作中的盲目性、表面化，能够引发学生对作品意义的讨论和分析，加深学生对动画艺术创作的理解，为学生提供动画的创作方式和经验，开阔学生的视野和思维，为学生的创作提供多元思路，使学生明确创作意图，选择恰当的表达方式，创作出好的动画作品。通过这样一个关键过程使学生形成健康的心理、开朗的心胸、宽阔的视野、良好的知识架构、优良的创作技能。采用多种方式，引导学生在创作手法上实现手段的多样，实验性的探索，视觉语言纵深以及跨领域思考的提升，学生对动画创作问题关注度敏锐度的加强。在原有的基础上提

丛书序

高辅导质量，进一步提高学生的创新实践能力和水平，强化学生的创新意识，结合动画艺术专业的教学特点，分步骤分层次对教学环节的各个部分有针对性地进行了合理规划和安排。在动画各项基础内容的编写过程中，在对之前教学效果分析的基础上，进一步整合资源，调整了模块，扩充了内容，分析了以往教学过程的问题，加大了教材中学生创作练习的力度，同时引入先进的创作理念，积极与一流动画创作团队进行交流与合作，通过有针对性的项目练习引导教学实践。积极探索动画教学新思路，面对动画艺术专业新的发展和挑战，与专家学者展开动画基础课程的研讨，重点讨论研究动画教学过程中的专业建设创新与实践。进一步突出动画专业的创新性和实验性特点，加强创意课程、实验课程与技术类课程的整合协调，培养学生的创新能力、实践能力和应用能力，进行了教材的改革与实验，目的使学生在熟悉具体的动画创作流程的基础上能够体验到在具体的动画制作中如何把控作品的风格节奏、成片质量等问题，从而切实提高学生实际分析问题与解决问题的能力。

在新媒体的语境下，我们更要与时俱进或者说在某种程度上高校动画的科研需要起到带动产业发展的作用，需要创新精神。本套教材的编写从创作实践经验出发，通过对产业的深入分析以及对动画业内动态发展趋势的研究，旨在推动动画表现形式的扩展，以此带动动画教学观念方面的创新，将成果应用到实际教学中，实现观念、技术与世界接轨，起到为学生打开全新的视野、开拓思维方式的作用，达到一种观念上的突破和创新，我们要实现中国现代动画人跨入当今世界先进的动画创作行列的目标，那么教育与科技必先行，因此希望通过这种研究方式，为中国动画的创作能够起到积极的推动作用。就目前教材呈现的观念和技术形态而言，解决的意义在于把最新的理念和技术应用到动画的创作中去，扩宽思路，为动画艺术的表现方式提供更多的空间，开拓一块崭新的领域，同时打破思维定式，提倡原创精神，起到引领示范作用，能够服务于动画的创作与专业的长足发展。另一方面根据本专业"十三五"规划的目标和要求，教材的内容对于卓越人才培养计划，本科教学质量与教学改革以及创新团队培养计划目标的完成都有积极的推动作用。

余春娜

天津美术学院动画艺术系

前言

近年来，中国的动画产业蓬勃发展，市场对动画专门人才的需求日益增长，全国各大高校纷纷开设了动画艺术的相关专业。本书作者从多年来动画实践与教育工作中汲取了大量的实践经验，精心编写了本书，希望对中国的动画教育贡献一份微薄的力量。

动画场景设计是动画专业的必修课。动画场景是为动画片服务的，是动画艺术中不可缺少的重要视觉元素。本书汇集了作者多年来动画实践与教学的丰富经验，详细讲述了动画场景的专业知识，以循序渐进的方式介绍了动画场景的概况、发展历史、设计流程、设计原理以及具体绘制方法等内容。书中不仅有理论介绍和知识讲解，而且还配以大量的图例以及全面、细致的案例分析，力求传达出完整、系统的理论知识。本书摒弃了以往动画场景设计教材中大量理论知识灌输的方式，力争做到内容浅显易懂，使学生更易理解，更易上手操作，快速而实际地提高场景设计的实践操作能力。例如，本书对场景透视的讲解，就抛开了以往复杂的透视理论，而是更加贴合实际地传递给学生更加准确而又快捷的绘制技巧，同时搭配详细的步骤演示图例，使得以往复杂的场景透视步骤更加简单、清晰。

本书可用作动画、游戏等相关专业的课上教材，或是动画爱好者的自学用书，书中汇集了国内外经典的动画场景设计作品，也可供场景设计参考、收藏、鉴赏之用。希望本书可以适应现代动画设计的要求，能够对动画专业的学生和动画爱好者提供有力的帮助。

本书由杨诺编写，在成书的过程中，李兴、高思、王宁、杨宝容、张乐鉴、马胜、白洁、刘晓宇、张茫茫、赵晨、赵更生、陈薇、贾银龙等人也参与了本书的编写工作。由于作者编写水平有限，书中难免有疏漏和不足之处，恳请广大读者批评、指正。

本书提供了PPT课件和考试题库答案等立体化教学资源，扫一扫左侧的二维码，推送到邮箱后下载获取。

编 者

目录

第1章 动画场景概述

- 1.1 "场景"还是"背景" ……2
- 1.2 动画场景的概念 ……2
- 1.3 动画场景的发展之路 ……3
- 1.4 动画片制作流程 ……6
 - 1.4.1 前期 ……7
 - 1.4.2 中期 ……10
 - 1.4.3 后期 ……11

第2章 动画场景的功能及表现

- 2.1 交代时空 ……14
 - 2.1.1 表现时代特征 ……14
 - 2.1.2 表现时间 ……16
- 2.2 塑造空间 ……17
- 2.3 渲染气氛 ……19
- 2.4 刻画角色 ……21

第3章 动画场景的风格分类

- 3.1 从表现手法分类 ……24
 - 3.1.1 写实风格 ……24
 - 3.1.2 装饰风格 ……29
 - 3.1.3 漫画风格 ……33
 - 3.1.4 实验风格 ……34
- 3.2 从制作方法分类 ……37
 - 3.2.1 传统手绘 ……38
 - 3.2.2 二维电脑绘制 ……39
 - 3.2.3 三维电脑绘制 ……41
 - 3.2.4 实景拍摄 ……43

第4章 动画场景的构图

- 4.1 构图基础 ... 46
 - 4.1.1 构图画面 ... 46
 - 4.1.2 视觉中心 ... 47
- 4.2 构图的基本法则 ... 50
 - 4.2.1 对称与平衡 ... 50
 - 4.2.2 对比与调和 ... 52
- 4.3 常见的构图方式 ... 55
 - 4.3.1 水平构图 ... 56
 - 4.3.2 垂直构图 ... 57
 - 4.3.3 斜线构图 ... 58
 - 4.3.4 曲线构图 ... 60
 - 4.3.5 折线构图 ... 61
 - 4.3.6 三角形构图 ... 62
 - 4.3.7 封闭的构图 ... 64
 - 4.3.8 其他构图 ... 66
- 4.4 三维构图方式 ... 67
 - 4.4.1 前景 ... 68
 - 4.4.2 中景 ... 68
 - 4.4.3 背景 ... 68
 - 4.4.4 远景 ... 68

第5章 动画场景的色彩与光影

- 5.1 色彩的原理 ... 74
 - 5.1.1 色彩在哪里 ... 74
 - 5.1.2 色彩的基本属性 ... 75
 - 5.1.3 色彩的对比关系 ... 77
- 5.2 色彩体现感受 ... 88
 - 5.2.1 色彩体现冷与暖 ... 88
 - 5.2.2 色彩体现前进感与后退感 ... 89
 - 5.2.3 色彩体现华丽感与朴素感 ... 90
 - 5.2.4 色彩体现轻软感和重硬感 ... 92
 - 5.2.5 色彩体现兴奋感与沉静感 ... 92
- 5.3 色彩的联想及其象征意义 ... 93
 - 5.3.1 红色 ... 93
 - 5.3.2 橙色 ... 94
 - 5.3.3 黄色 ... 94
 - 5.3.4 绿色 ... 94
 - 5.3.5 蓝色 ... 94

目录

5.3.6 紫色	95
5.3.7 白色	95
5.3.8 黑色	95
5.3.9 灰色	95
5.4 动画片色彩设计案例分析	96
5.5 光影基础	98
5.5.1 光源类型	98
5.5.2 光源的投射方向	99
5.6 光影在动画片中的作用	101
5.6.1 营造场景的空间	101
5.6.2 交代时间和背景	101
5.6.3 渲染影片气氛	101
5.6.4 展开故事情节	102

第6章 动画场景中透视效果的应用

6.1 常用绘制工具介绍	106
6.2 透视的基本原理	108
6.2.1 什么是透视	108
6.2.2 透视中的术语	109
6.3 透视的种类及绘制实践	111
6.3.1 一点透视	111
6.3.2 两点透视	115
6.3.3 一点仰视透视	118
6.3.4 两点仰视透视	122
6.3.5 一点俯视透视	126
6.3.6 两点俯视透视	129
6.3.7 其他景物透视	133

第7章 场景绘制实例演示

7.1 一点透视——铁轨和房子	140
7.2 两点透视——房间的一角	143
7.3 仰视透视——带有雕像的教堂	146
7.4 俯视透视——山边的亭子	148

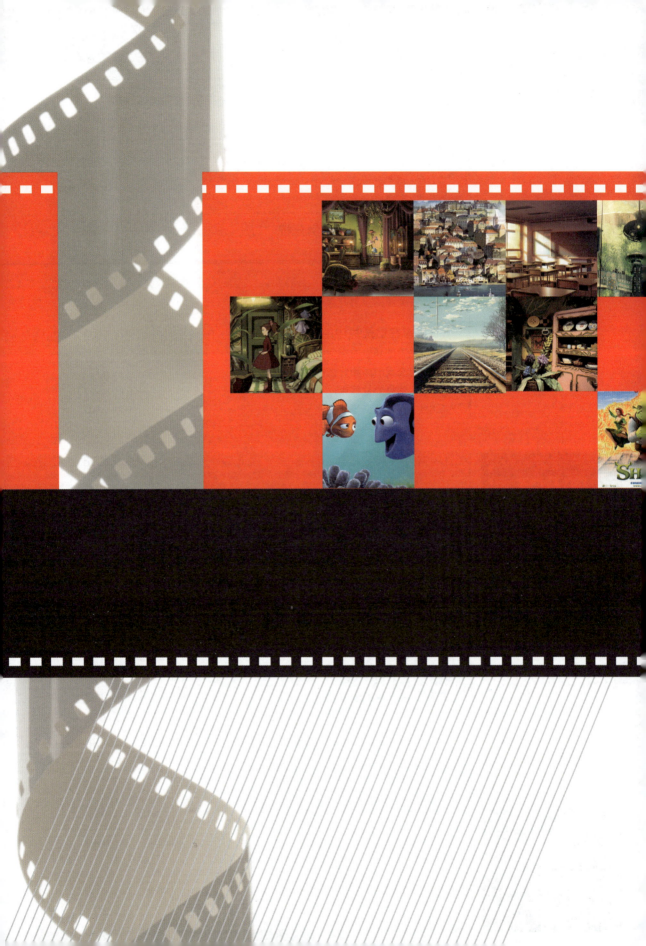

第1章
动画场景概述

- "场景"还是"背景"
- 动画场景的概述
- 动画场景的发展之路
- 动画片制作流程

1.1 "场景"还是"背景"

在开始讲解理论之前，我们首先来了解一个非常重要的概念。如果大家曾阅读过有关动画场景的文章，就会发现，一直以来都有文字上的混淆情况出现。究竟应该是"动画场景设计"还是"动画背景设计"呢？两种情况都曾出现过，甚至还有同时出现在一个题目之中的怪现象。"场景"与"背景"一字之差，貌似雷同，但究其根本含义上有何区别呢？

从字面上来看："景"是指景色、景物；"背"指的是后面的，与"前"相对应，有空间上的含义；"场"则有空地、舞台之意，除此之外还作为表示段落时间的量词之用，如一场戏。由此可见，"背景"指的是作为陪衬在背后的场景，是表示空间的概念；"场景"是指场次中的景物，表现的是时间变化中的空间。显然，在动画设计中，"场景"比"背景"更加适宜。

随着现代动画技术的发展，之前在许多传统动画中无法解决或实现的空间效果和时间变化效果现在都可以完成。在空间、时间设计的意识和创作理念上，现在的动画风格都更加趋向于从二维向三维的空间和时间的转化上，更加强了空间与时间的表现意识，也正因如此，"场景说"渐渐取代了传统的"背景说"。

咬文嚼字了一番，是想让大家明白一个道理，动画是时间与空间的共同产物，尽管作为场景的部分是以静态形式出现的，但在设计中仍应从时间与空间双重因素去考虑，不能仅仅把场景设计作为一种单幅的绘画作品来对待，那样就失去了动画本应具备的时间特性。

1.2 动画场景的概念

在一部动画影片中，活动的角色是主体，在每一个镜头中，角色的表演都需要一个舞台，这个情节展开的舞台就是动画场景。场景是服务于角色的，虽然它仅为配角，但不可因此对其有所忽视。

动画场景是由静态的画面构成，通过形与色的塑造形成的空间环境，所以说场景就是环境，环境就是空间。但我们同时还应注意到动画是起源于电影的，它属于电影艺术的一个分支，时间性是它的主要特征之一。所以，动画视觉元素是时间与空间的综合表现，动画是一门时空艺术。

动画场景是按照动画片的整体美术风格，依据故事情节展开所需要的特定要求，为角色设定表演和活动的特定空间。这个特定的空间既指单个的镜头画面中的空间与景物，同时又包括前后相连的镜头之间所涉及的时间要素。

场景贯穿整部动画片，它是以面而不是点的形式出现的，所以它给人的感受是全方位

的。不单是一些角色所处的场所、自然环境、社会环境、历史环境,还包括陈设的道具,甚至一些静态的群众角色。有时它甚至可以独立出现,作为主角,尽管它只是个静态的画面,但通过某些特殊的拍摄技巧也可以使其达到叙事的功能。

场景设计是一门复杂的工作,要考虑到时间、地点、光影、色彩、气氛、角色心理等多种因素,它的任务位于一部动画片制作的最前端,具有很强的原创性。在设计之前需要进行大量的准备工作,如研究剧本、搜集素材等。所以,动画场景设计是一项专业且复杂的任务,对设计人员的专业素质有较高的要求,不仅要有深厚的绘画功底,还要了解动画制作的技术;既要了解透视的知识,同时又要有与其他工作人员互相协作的能力。因为动画的制作是一项集体工作,需要每一步都能严密衔接,只有巧妙配合,才能达到预期的效果。

1.3 动画场景的发展之路

动画是影视艺术的一个分支,但其制作和表现手法却有着本质的的区别。动画场景并不是从动画一诞生就存在的。但场景和角色两者是共存的,在每一部动画片中都应遵循一个统一的美学标准,构成一个和谐的整体。动画场景也随着日益发展的艺术风格、技术水平、绘制技巧逐渐演变至今。

世界上公认的第一部真正意义上的动画片《一张滑稽面孔的幽默姿态》,由布莱克顿创作于1907年。在这部动画片中,布莱克顿用白色的粉笔在黑板上勾画出角色,并让静态的角色动了起来,而黑板即被视为这部动画片中的"场景",这是动画场景的第一次运用。

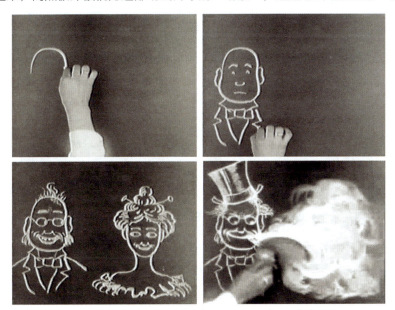

《一张滑稽面孔的幽默姿态》 1907年布莱克顿

1914年，另一部具有划时代意义的动画片《恐龙葛蒂》诞生了，它是著名的细节动画发明者温瑟·马凯的作品。在该片中也第一次出现了真正的场景，但此时场景的风格仍是以黑色的单线为主，并且还未使用分层绘制方法，因此看到的场景是不够稳定的。

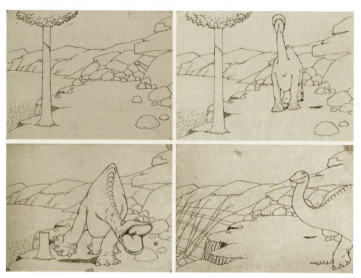

《恐龙葛蒂》 1914年温瑟·马凯

1926年生产的《菲利克斯猫》动画片，其主角形象是在米老鼠和唐老鸭之前美国叱咤风云的动画明星，《菲利克斯猫》中的场景是以墨水笔绘制的，较之前的单线绘制无疑使画面增添了更多的层次效果。

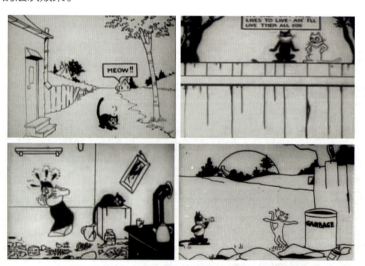

《菲利克斯猫》 1926年帕特·苏利文、奥特·麦斯莫

1928年，世界上第一部有声动画《威利号汽船》首映，此片也标志着米老鼠这一经典形象的诞生。该片一经上映大获成功，为迪士尼王国的繁荣奠定了扎实的基础。该片中的场景增加了素描绘制的方法，层次更加丰富，但此时仍处于黑白动画片的时代。

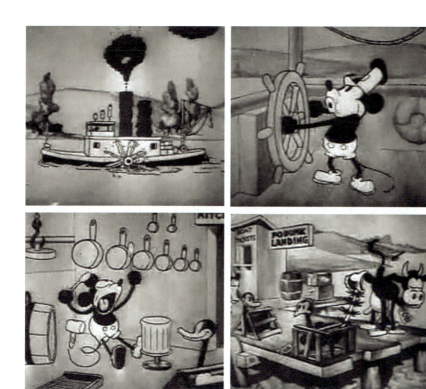

《威利号汽船》 1928年沃尔特·迪士尼

1932年,《花与树》获得了历史上第一个奥斯卡最佳动画短片奖,该片也被公认是历史上第一部彩色动画片,该片中的场景也是彩色的。此时的场景多使用水彩、水粉绘制的技法,绘制过程中更追求色彩与空间的层次表现,以保证角色的主体地位。

《花与树》 1932年伯特·吉尔特

在很长一段时间内,动画片制作中使用水彩、水粉的传统绘画方式来绘制动画场景成为主流,但动画场景的设计风格绝不仅限于此。由于动画艺术家们对动画艺术的不同追求,或是基于不同的时代、不同的民族、不同的国家,还产生了各种风格倾向的动画片。近年来,随着计算机技术的发展,动画场景设计也朝着更宽广的方向发展。如利用二维软件绘制的场景、利用三维软件制作场景等,甚至还利用实拍景作为动画场景。关于动画场景的多种风格在后边的章节再做详述,此处仅将动画的萌芽之路进行简单的介绍。

1.4 动画片制作流程

动画片的制作是一项庞大而又复杂的工程，其中包含众多的环节，且环环相扣，其中一个环节出现了问题或是不够完善就会导致整部动画片无法顺利进行。但也不必因此而惧怕，多年来，经过一代代的艺术家的实验与尝试，已形成了一套完善的动画制作流程，只要每一个步骤的实施者都依据要求谨慎执行，再复杂的动画片也会顺利完成。

一部动画片的制作流程分为前期、中期和后期3个部分了。

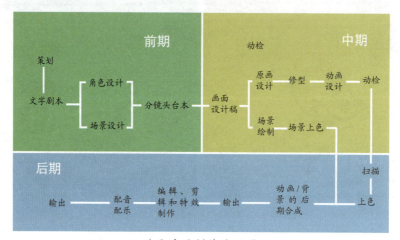

动画片的制作流程图

下面以《千与千寻》动画片为例，了解一下动画制作流程。

日本吉卜力工作室制作，著名动画大师宫崎骏任导演和编剧，音乐制作由宫崎骏的老搭档、御用音乐大师久石让担任。2001年7月20日在日本首映，仅在日本就创下了2350万观影人次和3000亿日元，约合24亿人民币的票房收入，是日本历史上最卖座的动画片。

在《幽灵公主》后宫崎骏曾宣布封笔，但之后他再次出山，创作了这个风靡全世界的动画电影。该片分别获得了第75届奥斯卡最佳动画长片奖、第52届柏林电影节金熊奖、第21届香港电影金像奖最佳亚洲电影奖等多个奖项，其中金熊奖在颁奖史上第一次授给了一部动画电影。

《千与千寻》宫崎骏

《千与千寻》讲述了一个平凡、有些任性的小女孩在神奇的灵异世界中的经历。片中的角色设计、场景设计、镜头语言的表达均非常出色,对于一名动画设计者来说,该片是必须观看和进入深入研究的。

1.4.1 前期

动画片制作流程的前期是动画片的起步阶段,也是最具创造性的部分,它决定了一部动画片的故事情节、风格倾向、个性特征等。前期的工作做得充分,对中后期工作的顺利进行起着至关重要的作用,同时前期的设计能左右一部动画片的制作难易度。

1. 策划

策划是动画片制作迈出的第一步,它决定了影片中用什么样的故事、使用何种艺术风格和何种工艺技术、影片的定位、人员组织以及未来会带来怎样的商业效益等全盘的评测。

2. 文字剧本

文字剧本是一剧之本,此处的文字剧本指的是文学剧本。动画的文学剧本与影视剧本类似,不同于普通的小说剧本,需要对场次、段落有明确的分割,每一个段落都要有时间、地点、人物、事件等如何展开故事的一系列细节描写,此部分也是导演分镜头的依据。

汽车行驶的声音(车内)
整个画面是一束用玻璃纸包着的香豌豆的花束
父亲:"千寻、千寻。马上就要到了。"
汽车的后座上,疲惫的千寻抱着花束在打瞌睡。
母亲:"到底是乡下呀!看来买东西都只能去邻近的城镇了。"
千寻正在听着父母间的对话
父亲:"那就只好住在现在的城市了。"
坐在驾驶座位上的父母
父亲探过头来对母亲说着什么
父亲又回头对千寻说话
父亲:"看,那边有所小学校。千寻,那就是你的新学校啦。"
千寻沉默着,过了好一会儿,才坐起来。
从汽车后座的窗户看到了外面的学校。
千寻做了一个鬼脸
母亲:"好漂亮的学校呀,不是吗?"

《千与千寻》中的部分文学剧本与最终画面的对比

3. 美术设计

美术设计是一部动画片的灵魂，它的任务是依据设定风格将剧本中涉及的内容可视化。其包含两个部分：角色设计和场景设计。

角色设计要依据设定的风格和导演的要求设计出剧本中每一个角色的三视图、比例图、动态图、标准动态图、表情及口型等，以及相应的色彩设定。设计好的内容需绘制成标准的图样，图样将作为统一的标准化参考发放到中后期的每一位制作者手中。

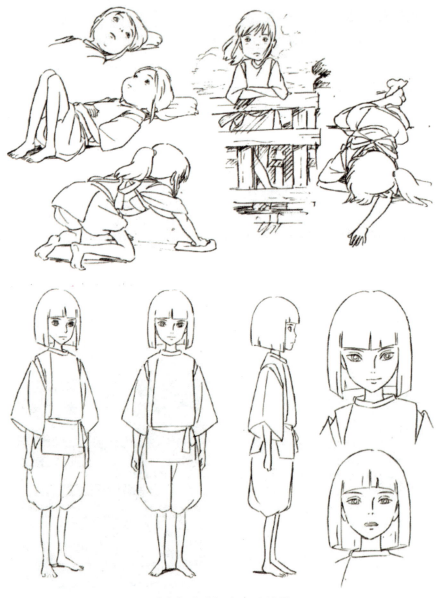

《千与千寻》角色设计图

场景设计是依据之前设定的风格和导演的要求，对剧本中所涉及的场景进行全局的构想及设定，设计要完成剧本中的主场景的造型设定以及不同时间、光影中的色彩设定。动画场景的设定直接关系到整部影片的视觉效果，也为整部动画片确立了美术风格。

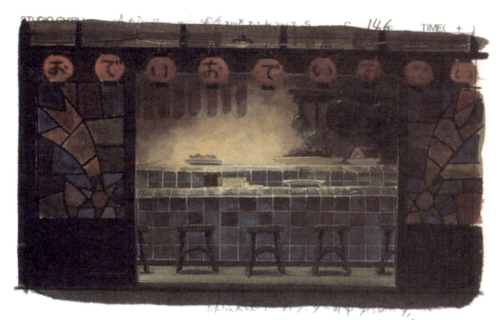

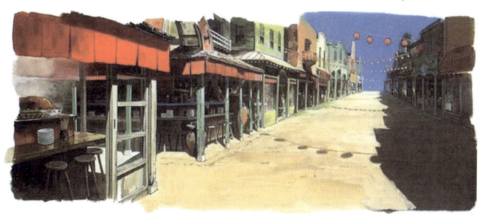

《千与千寻》中的部分场景设计图

4. 分镜头台本

分镜头台本也称导演台本，顾名思义是由导演完成的。导演依据美术设计的视觉元素，将文字剧本转换为若干画面，这一过程充分展示了导演对镜头语言的把握能力。分镜头台本是中后期制作中所有环节的蓝本，所有创作人员都要严格执行台本中的各种设计要求，如画面构图、动作内容、持续时间及色彩氛围等。

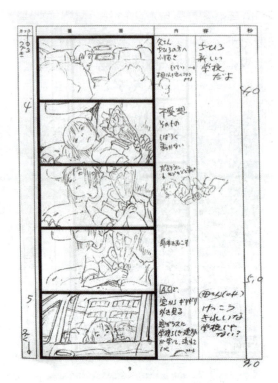

《千与千寻》中的部分分镜头台本

1.4.2 中期

　　动画制作流程的中期是整个动画制作流程中任务最繁重的，也是最具体的绘制、检查的过程，涉及的工作人数最多，每一位工作人员不仅要有绘画能力，还要有强大的耐力。这部分工作包括画面设计稿、原画设计、修型、动画设计、动检、场景绘制及场景上色。

1. 画面设计稿

　　这一步骤要将导演绘制的分镜头台本进行放大、分工和完善。画面设计稿的绘制人员拿到分镜头台本后，首先要依据不同的景别选定不同的画面规格，依据美术设计的样稿将分镜头画面细节进行完善，加工成完整的铅笔稿，同时分离出角色设计稿与场景设计稿。

2. 原画设计

　　原画也称关键动画，依据角色设计稿的内容，把每一个完整的动作进行分解，绘制出其中的关键性动作。原画中的动作设计控制了整个动作的运动轨迹和形态，静态的角色形象在这一步骤中获得了生命和个性。这一环节具有相当的难度，原画设计要有极强的造型绘制能力和动作表演能力，未来影片的生命力完全要靠这一步骤来实现。

3. 修型

修型的工作是在原画设计之后，动画设计之前，是传统动画制作中不可缺少的一个步骤。因为原画设计人员在绘制过程中多着重人物的动作表演，往往线条不够精准，有可能造成人物造型的偏差。修型即是修正原画中造型不完善的地方，以人物设计稿为依据，在原画动作的基础上对每一个细节，如造型、透视、角度、阴影等进行精致的刻画，整理成完善的单线稿，以备后面动画绘制工作顺利进行。

4. 动画设计

动画是以原画为基础，依据原画中所规定的动作范围和张数逐一绘制出原画动作间空缺的部分，使整个动作完整，动画也称中间画。添加动画并不是简单的劳作，同样需要动画师有着较强的绘制基本功，以保证动作能够准确表达。

如今在一些计算机动画中，动画部分可以利用计算机软件来完成，但尽管如此，并不意味着任何一个会应用计算机软件的人都可以担任此项工作，其同样需要懂得动作规律和造型结构的人才能完成。

5. 动检

动检即是一种检查，是在所有绘制部分完成之后，扫进计算机之前的最后一道工序。动检人员要将之前绘制的原动画拍摄后进行动检，检查其动作是否流畅符合要求，在与场景合成后检查位置关系是否正常、透视是否合理，以观察画面的整体效果，经导演审查通过后方可进行正式的扫描、合成。

6. 场景绘制

场景绘制是依据前期中的场景设计和导演分镜头台本的要求为场景设计稿进行上色，这一步骤需要有较强的色彩感觉和扎实的绘制功底的人来完成。场景绘制的风格不是单一的，有可能是水彩、水粉、油画、中国画和彩色铅笔画等多种风格，有可能是通过手绘完成，还有可能是通过计算机软件来绘制的，但无论是采用何种方法，何种途径，都同样需要绘制人员具有扎实的基本功，这是必备的前提条件。

1.4.3 后期

动画制作流程的后期是一部动画的最后部分，进入后期就意味着所有手绘的工作已经完成，接下来的工作全部要在计算机中进行。其包括扫描、上色、动画/背景的后期合成、输出、编辑、剪辑和特效制作，配音配乐及完成输出。

1. 扫描

这一步骤是将之前动检过的稿纸——扫进计算机中，以备后期上色之用，这是一个大批量的重复性工作。

2. 上色

在传统的动画制作流程中，上色是在赛璐珞片上进行的，首先将原动画的线稿绘制在赛璐珞片上，再在另一面绘制色彩。现在计算机技术发展了，上色几乎全部是运用计算机软件完成的。将扫描好的铅笔稿，应用计算机软件进行上色。

3. 后期合成及输出

此部分将完成上色的动画部分和场景部分，并依据摄影表和镜头合成在一起，之后再进行一系列的操作，如特效制作、配音、配乐、编辑、添加字幕等后期制作工作，进行输出，最终完成整部动画片的制作。

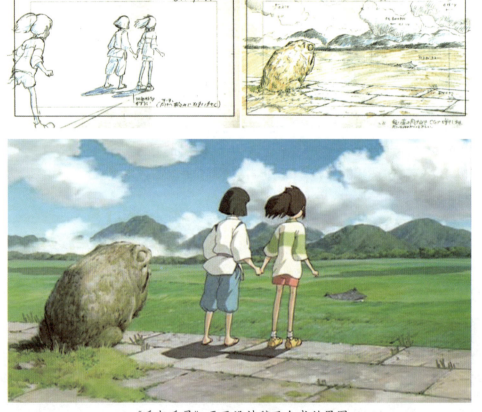

《千与千寻》画面设计稿及合成效果图

通过动画流程的介绍我们可以看出，动画场景的制作在其中三个工序中出现过：前期美术设计中的场景设计、中期的场景绘制及动画中的场景上色。其中，场景设计工作更偏重于创造性设计，是从无到有的创造，需要设计人员有掌控整体效果的经验和较强的场景设计能力；场景绘制工作是对导演绘制的整理与完善，相对设计的内容略少，但需要绘制人员有扎实的结构和透视的知识；而场景上色的工作，不但要求绘制人员的色彩表现能力较强，而且需掌握不同的计算机动画制作软件及扎实的手绘基本功。

第2章
动画场景的功能及表现

- 交代时空
- 塑造空间
- 渲染气氛
- 刻画角色

　　动画是在一个虚拟的世界里塑造出假想的空间，使设计出的角色进行演绎的过程。角色、场景及剧情三者是动画中不可缺少的重要元素，如果说角色是主体，剧情是中心，那么场景则是这两者得以展现与表达的重要媒介。笔者在以往的教学经历中曾发现，有些动画专业的学生甚至有些教师对场景设计有所忽视，他们会将更多的精力投入角色的造型设计、动作表演等内容上，而对于场景，仅把它看作一种视觉形式上的补充与完善。这样的误解造成了动画场景的局限性，使其仅被看作一个放置在角色背后的布景，而动画场景不是仅有这一个功能。本章着重介绍动画场景的重要功能及表现。

2.1　交代时空

　　无论是文学剧本还是影视作品，在其开篇往往是依据时间、地点、人物、事件这几个元素来展开的，其中时间是事件展开的根本条件。动画作为一门表现时空的艺术形式，时间性是首先要注重的因素，角色所处的时段、因情节推进而发生的时间变化，这些都需要给观者一个清晰的交代。相对于某一段的情节、某一个镜头来说，交代清楚时间也是首要任务。动画场景是附着在平面之上的静态视觉艺术，其表现时间的方法往往是通过场景中景物的造型、色彩色调、光影关系等因素来完成的。

2.1.1　表现时代特征

　　在动画片的多种视觉元素中，场景是以面的形式呈现给观众的，它比角色更具有视觉冲击力。因此，动画片所处的时代信息通过场景来传达更加快捷和准确。在最初的动画场景美术设定中，依据剧本和导演的要求，经过严格的考察与资料搜集，为整部片子确立了准确的时代背景。

案例分析

　　如果是一部表现古代题材的动画片，其场景中的造型要严格依据其所处历史时期的建筑特色。设计人员要以非常严谨的态度首先对历史资料进行搜集、考察之后完成设计；而如果是表现现代生活的动画片，其场景的造型风格则要有现代化、科技感等时代特征；如果是一部表现未来世界或是幻想风格的影片，其场景的设计则应具备充满想象的超现实之感……总之，时代特征的表现是动画场景在动画片中的首要功能。

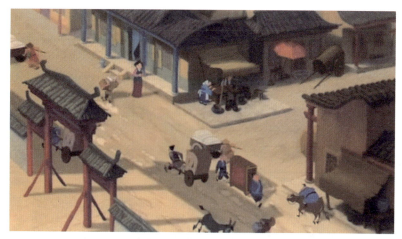

《花木兰》中的古代风格场景

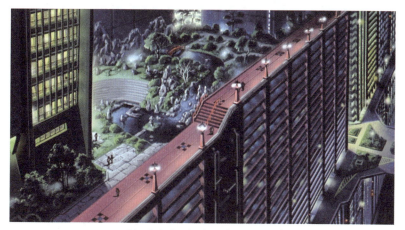

《阿基拉》中的现代风格场景

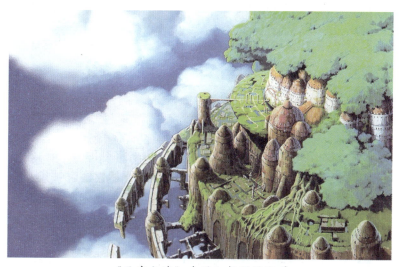

《天空之城》中的幻想风格场景

2.1.2 表现时间

在一部剧情动画片中，总会有早上、中午和夜晚不同时段，或是春、夏、秋、冬等不同季节，而这些不同的时间特征作为剧情展开的重要因素可以通过场景来实现。通过物的造型、色彩与色调、光影的变化可以塑造出不同的季节、昼夜、气候等场景。交代清楚事件发生的时间是动画场景的最基本功能之一。

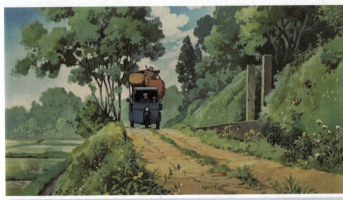

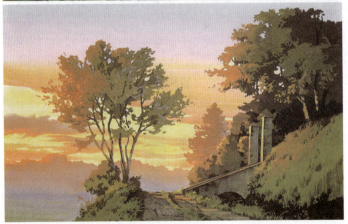

《龙猫》中同一场景的清晨与傍晚画面

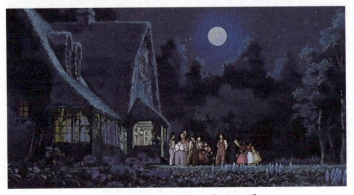

《魔女宅急便》中的夜晚场景

《冬季恋歌》中的冬季场景

2.2 塑造空间

动画是表现时空的艺术,空间特征是其立足之本。动画场景作为动画片中不可或缺的视觉元素,首要任务是要为主体角色搭建一个合理的表演空间,从而推动剧情的顺利展开。它首先应符合剧情发生的环境,顺应角色动作展开的要求,还应具备合理的透视关系,与该动画片相统一的美术风格,使场景、角色、剧情融为一体,做到合情合理。

传统绘制的场景是一幅幅静止的视觉画面,其空间感的塑造是通过造型元素、透视、构图、色彩、光影、肌理等共同构成的,它必须附着于某一个物质媒介之上。随着动画片种类的增多和动画技术的发展,对于场景的制作也越来越丰富,如绘制于二维纸质上的绘画场景、利用三维软件制作的立体场景、照片实拍的场景、模型搭建的实物场景……但无论是哪一种风格的场景,它的首要任务都是服务于动画角色,为其塑造一个物质空间。

在具象空间中,其客观物质造型要符合剧本内容的要求、角色表演的需求、历史风貌特征,其美术风格要与动画片整体的风格相统一,才能够促成剧情的顺利展开。一幅优秀的动画场景必然要具备空间表现力。场景的远近关系、层次感、纵深感,画面的主次、虚实都要通过具象的空间来传达,这样才有利于角色的演绎,使角色与场景之间的

关系更加密切。由于动画艺术还具备时间性，镜头间的转换也可通过构图、景别的视觉变化来刺激观者的神经。因此，镜头中的空间塑造和镜头之间的空间变换也可成为独特的叙事手段，来增加动画片的艺术效果。

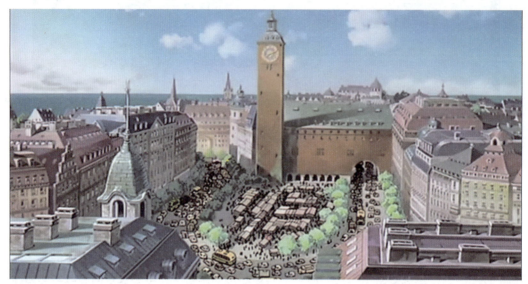

《魔女宅急便》中的手绘场景

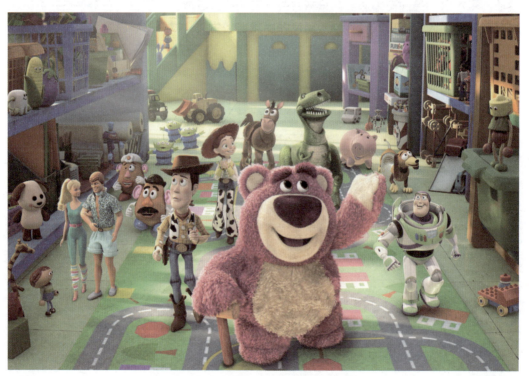

《玩具总动员》中制作的三维场景

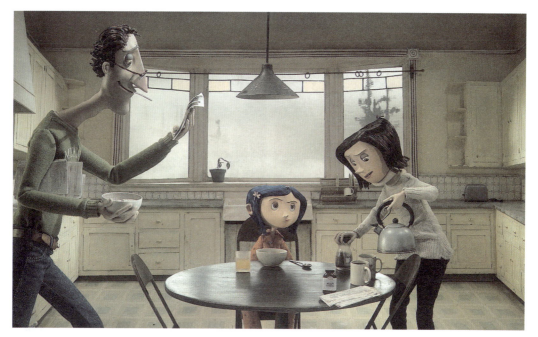

《鬼妈妈》中的实物搭建场景

2.3 渲染气氛

我们在观赏一幅优秀的动画影片时会跟着情节的推进感受到快乐、悲伤、兴奋、恐怖等各种情绪，在动画制作的全过程中，所有的程序、步骤都是要服务于剧情，紧密贴近每一个情节中所要表达的思想情感，除去角色表演以外，场景也同样起到了渲染气氛的重要作用。美术设计人员要把握住整体影片的情感基调，将日常生活中所观察与积累的经验通过静止的画面表达出来，通过对风格、构图、色彩、光影等因素的互相协调，渲染出恰当的氛围，使观者能够在观看的过程中与剧情达成心理共鸣，使动画片的效果更加完美。

■ 案例分析

《狮子王》一片中，在开篇运用了几个大全景、全局的暖色调，再配以非洲原始乐与交响乐，展现出太阳初升时一望无际的大草原上温暖、祥和但又不失壮阔的景象，各种大小动物奔跑的场景，使该片在一开始即渲染出宏伟的气氛，烘托了狮王崇高的地位与威严；而当剧情发展至在土狼的追赶下，小辛巴惊慌逃窜时，画面上一片落日之景，荆棘丛生、怪石林立，在灰暗的色调中透露出一抹猩红，场景适时烘托出恐怖、颓丧的气氛；在反面角色刀疤惺惺作态宣布狮王已死，它要继承王位之时，画面中用蓝灰

的色彩烘托出阴冷而凄凉的景象。由此可见，优秀的场景设计可以成为动画片表达艺术感染力的重要手段，借景抒情、情景交融，让观者体会到身临其境的真实情感。

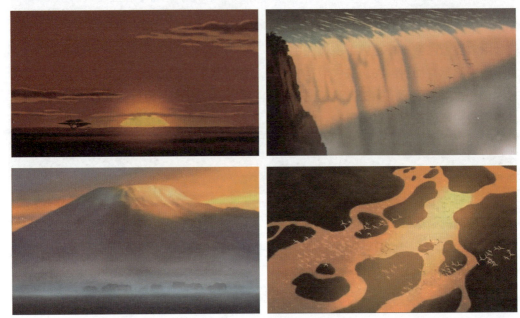

《狮子王》中表现宏伟的场景

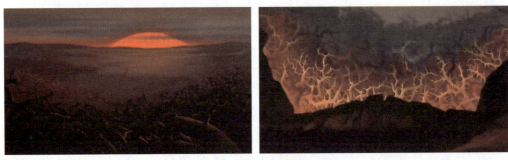

《狮子王》中表现惊恐的场景

《狮子王》中表现悲凉的场景

2.4 刻画角色

一般来说，对角色的描绘都是通过其造型、表情、语言、动作等途径来表现的，然而如果能够通过空间场景对其进行侧面的烘托不失为一种更加深层次的表现方法。角色与场景本就是互相依存的关系，场景的设计应紧密配合和服务于角色，在为角色制造表演空间的同时，同样可以体现出角色的心理情感、兴趣爱好、生活状态、性格特征等内容，对角色全方位的进行刻画，使角色更加丰满，更加活灵活现。

案例分析

在《101忠狗》中，开篇以狗独白的方式对男主人公进行介绍，同时画面配以男主人公所居住的场景，从这幅静止的场景画面中我们可以获得很多信息，角落里的大提琴、乐谱架子、沙发和楼梯上随意扔着的衣服、四处摆放的书本、乐谱上扔着的领带、斜挂着的照片等。首先，我们可以判断出在此居住的是一位音乐家，但因其致力于音乐的创作而致使其生活环境混乱不堪，显然这是一个没有女主人的家。开篇以这样简单而又高效的方式为观众介绍了主人公的社会背景、生活状态，以便后面情节的展开。由此可见，通过对场景的描绘可呈现出角色的性别、年龄、职业、身份、爱好等多种特征，以静态画面的形式传递出多层次的信息，可谓是一举多得。

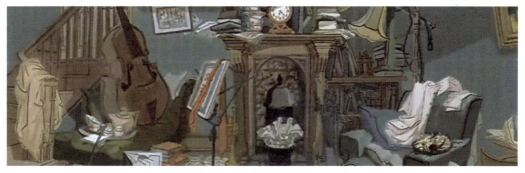

《101忠狗》中男主人公混乱的房间

案例分析

在新海诚的作品《秒速5厘米》中，场景使用了超写实的绘制技法，导演在寻求一种极为真实的效果中带观众真正地走入了影片之中，仿佛剧中的人物就在身边，伸手可触。整个影片笼罩在淡淡的忧伤之中，以唯美的画面呈现出来。如第三部分使用了较为阴暗的场景设定，表现出男主人公的心理状态。男主人公贵树的房间，冷灰的色调中斜射进一缕光，地上胡乱扔着杂物、啤酒瓶，床上还有未整理的被子、衣服……可以看出他

辞职后十分颓废的生活状态。导演通过对静态场景的展示迅速刻画出角色的心理状态及生活状态，同时使阴郁的氛围更加浓重。

《秒速5厘米》中男主人公混乱的房间

第3章
动画场景的风格分类

- 从表现手法分类
- 从制作方法分类

动画隶属于影视范畴，包含有很多影视艺术的元素，但因其制作方法是通过美术人员一张张绘制而成的，因此也被归结为美术创作领域，成为一种跨学科的艺术门类。艺术本就是没有定式，复杂多样的，因此动画的风格注定是百花齐放的。自动画出现之初就伴随着多种风格：或是简单，或是复杂，或是黑白单一，或是色彩绚丽，有写实的，有幻想的，有甜美的，有忧郁的……各种风格，千变万化。动画片中场景设计的风格与动画片的整体风格相统一，才能够达到视觉感官上的一致性。一直以来，动画场景的分类并没有一个统一的标准，本章尝试着从不同的角度将其进行归类，以求帮助读者认清场景的多种类型。

3.1 从表现手法分类

动画场景在视觉传达的过程中是以面的形式呈现的，相对于角色来说，其视觉冲击力更强，对动画片整体美术风格的影响更大。场景的美术风格一般是由动画导演来确定的，美术设计人员通过一定的手段将其可视化。如果从其表现手法来分类，一般可分为写实风格、装饰风格、漫画风格、实验风格等。

3.1.1 写实风格

写实风格是动画场景中十分常见的一种美术风格，它不仅可以通过传统手绘的方法进行绘制，还可以由二维软件配以手绘板绘制，并且随着计算机三维技术的日益提高，在一些三维动画片中也出现了极为写实的动画场景风格。

之所以称之为"写实"，是指其风格尊重大自然的规律，符合人们日常所观察到的景物特征，并严谨而客观地对景物进行再现。此种风格较为符合大众的视觉感受，被大多数观者所接受。因此自动画诞生以来，写实风格长盛不衰。写实风格场景绘制起来较为细腻、细节描写丰富、色彩光影多变，总结其特点主要表现在如下几个方面。

- 画面效果精致、细腻，有层次感、有质感。
- 景物造型真实，景物之间的比例关系准确、协调。
- 色彩设定有真实感，因不同的时间、气候产生的色彩变化符合自然规律。
- 光影效果真实，自然光与灯光的特征明显。
- 景物肌理真实，有质感。
- 透视准确，符合视觉规律。

写实风格因其真实的还原性，较多被用于叙事性较强、剧情十分严谨的现实主义题材动画片中，如再现某段历史、主题深刻的、有较强叙事性的历史剧、纪实片或是故事片等。

案例分析

说到写实作品的例子,必须提到日本导演新海诚的作品,他在2004年发布的《云之彼端 约定之地》一片中用平静的叙事方法与唯美的画面效果征服了观众,随后新海诚在2007年发布了动画电影《秒速5厘米》,更是将这种画风发挥到了极致。该片是建立在日常生活之上,是一部完全写实的作品,导演试图从另一个角度去审视真实的世界。此片中最突出的是场景的绘制,其中诸多场景是取材于日本的实景,以其为素材,几乎分毫不差地再现了原景,其精细和写实程度令人惊叹,后将色彩、光影加以修饰,画面美不胜收,创造出唯美、纯真而又真实的效果,受到众多观众的赞赏。

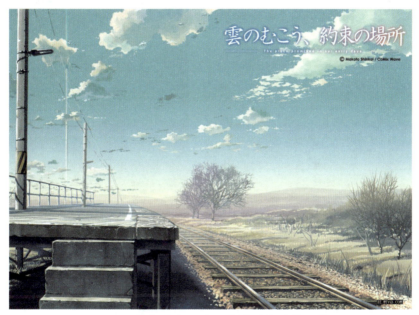

《云之彼端 约定之地》中的写实风格场景

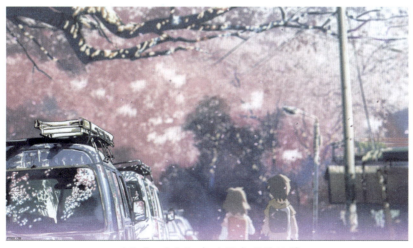

《秒速5厘米》中的写实风格场景

案例分析

日本著名动画大师宫崎骏的作品中,场景绘制也多采用手绘的写实方法,他的每一个动画作品的场景中几乎都少不了蓝天、白云、大树、草地……在他的作品中充满了对大自然的热爱,温暖清新的画面、明亮鲜活的色彩,作品总是洋溢着一种温馨之感,表达出一种对人生和社会的感悟。其作品中的场景绘制写实但又充满了艺术性,不拘泥、不死板,是刚接触动画场景的学生应该着重学习的。

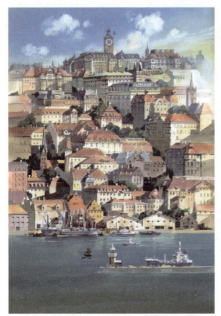 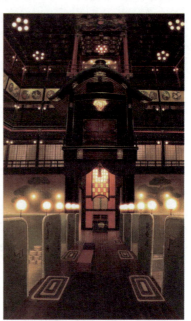

《魔女宅急便》及《千与千寻》中的写实风格场景

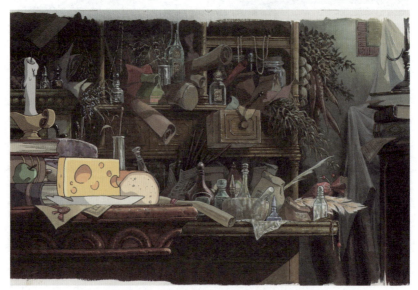

《哈尔的移动城堡》中的写实风格场景

案例分析

日本的动画片多是以写实功底见长,而在我国也不乏一些写实风格程度较高的动画作品,如早期上海美术电影制片厂出品的《草原英雄小姐妹》,其写实程度远远高于当时世界上任何一部动画片。而近些年,我国也推出了写实风格的动画作品,如2005年放映的中国第一部由漫画改编的电视动画片《梦里人》,以现实的高中学生生活为背景,讲述了主人公在对梦想追寻中不断成长的故事,该片中从人物到场景全部采用写实的手法;再如2012年首映的纯国产动画片《魁拔》,同样采用了写实的风格,其画风不但严谨且流畅精细、视觉冲击力强,场面极其震撼,受到了国内外观众的追捧。

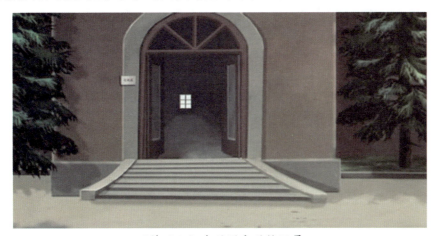

《梦里人》中的写实风格场景

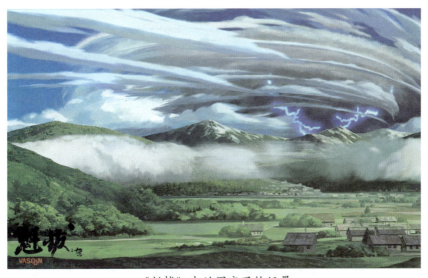

《魁拔》中的写实风格场景

在写实风格的动画场景中,不单单指手工绘制或是利用Photoshop、Painter等绘画软件绘制,一些三维软件制作的动画场景同样能够达到写实甚至是超写实的精细度,其

准确的景物结构、精致的质感、真实的光影效果,无不使观众产生身临其境之感,如动画片《功夫熊猫》《里约大冒险》及《料理鼠王》等。

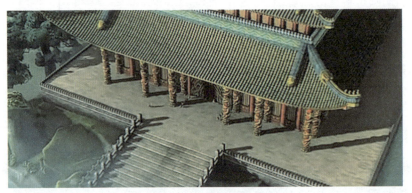

《功夫熊猫》中的写实风格场景

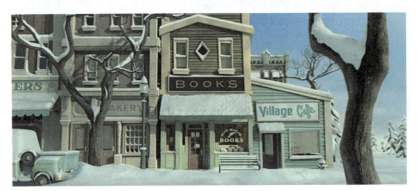

《里约大冒险》中的写实风格场景

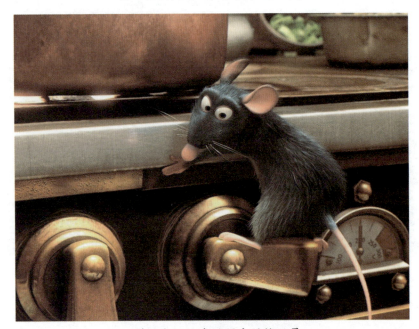

《料理鼠王》中的写实风格场景

写实风格的场景因其真实性和给观者带来的亲切感而流行至今，但也不能忽略它的弊端。此类场景对绘制技巧有较高的要求，因此场景设计及绘制人员均要有扎实的基本功和多年的绘画经验。要绘制一张较为复杂的写实风格的全景，从初稿到最终完成至少需要几天的时间，如为手工绘制，其工序更为复杂，制作过程会更长，因此写实风格的动画片往往耗时较长，同时需要较多的绘制人员，其创作过程是十分艰苦的。

3.1.2 装饰风格

装饰风格是一种艺术性较强的风格，是在写实的基础之上进行归纳、删减、提取精华之后的产物。这种风格往往与人们日常所见的景物有较大的区别，但正因为这种差异才会使观者产生新奇之感。当然，装饰风格的场景也不能随意设计，一定要有其设计依据，主要表现在以下方面。

- 造型设计在写实的基础上进行归纳、精选，所以较为简洁、概括。
- 造型有变形、突出并强化的特征。
- 有一定的秩序性、规律性。
- 装饰手法统一，有设计感且具有较强的设计主观性。
- 色彩精炼、较为归纳，色彩搭配讲究，设计感强。
- 光影简单、程式化。

装饰风格因其艺术效果突出，造型和色彩简洁，视觉冲击力较强，常被应用到以低龄儿童为主要受众对象的动画片中，因为儿童的精力集中能力较弱，因此使用较为简洁且色彩单纯的画面更能吸引其注意力。

由于装饰风格动画片的制作成本相对较低，并且可以利用计算机软件进行调整、上色等工作，对人力、物力都有所节省，因此被很多动画制作公司采纳。但并不是说，装饰风格就属于低成本、低档次的动画片，其装饰设计效果必然是要经过设计师反复推敲、设计完成的。有很多享誉全球的动画大片都采用了装饰风格，如我国著名的动画片《大闹天宫》。

案例分析

《大闹天宫》可以说是中国动画史上的里程碑，它影响了几代人。2012年该片被再次制作成3D动画片进行放映，仍然受到了全世界人民的喜爱。《大闹天宫》是上海美术电影制片厂在1961—1964年之间制作的彩色动画长片，在制作人员中我们可以看到很多如万籁鸣、张光宇、严定宪等大师级的人物。这部影片在创作中采用了很多壁画、雕塑及佛像等素材，最终形成了我们看到的极具中国民族特色装饰风格的效果，云雾缭绕的天宫、树石云集的花果山、水帘洞、东海龙宫，无一不蕴含着浓郁的中国传统特色和

强烈的装饰美感。

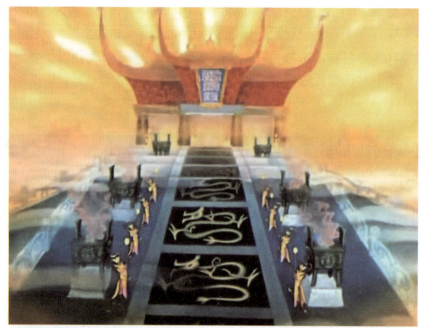

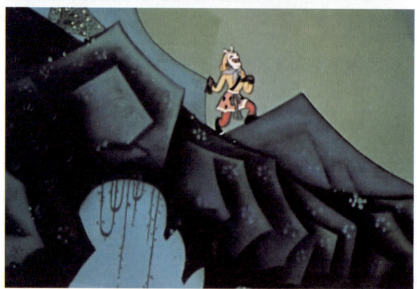

《大闹天宫》中的装饰风格场景

案例分析

装饰风格并不是中国人的专利，动画史上还有很多非常经典的动画片都采用的是此种风格，并给我们留下了深刻的印象，如捷克斯洛伐克经典动画片《鼹鼠的故事》，该片是以系列片的形式在电视上播放的，流行于20世纪50年代，是一部风靡全球的儿童动

画片。在这部动画片中,对白极少,完全依靠情节、动作和水墨丹青画宁静优美的场景来打动观众,同日本、美国等动画片风格相对比,这种清新的装饰风格显得十分别致。

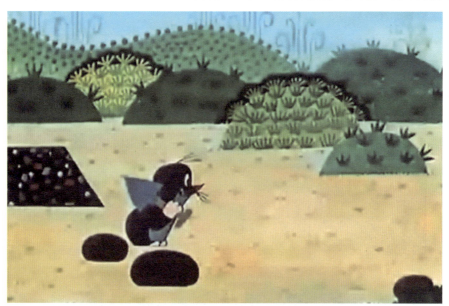

《鼹鼠的故事》中的装饰风格场景

案例分析

另外,较为经典的装饰风格的动画片还有法国的《美丽都三重奏》,这是一部个性突出的影片,不同于美国式娱乐大众的动画,该片整体笼罩在黑色的荒诞搞笑之中,充满了对物欲世界的嘲讽意味,全片几乎没有对白,其美术设定也是十分吸引观众的眼

球，整部动画片处于暖黄的色调之中，角色造型全部是一个个滚圆的外形，场景中没有精美的造型和质感，但却蕴含着一种独特的韵味，最有趣的是在繁华的城市中心居然矗立着一座肥硕的高举蛋筒冰激凌的自由女神像。

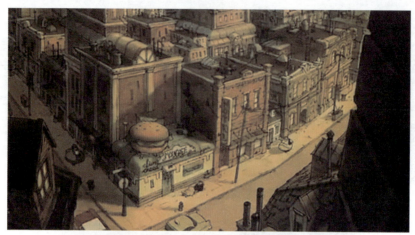

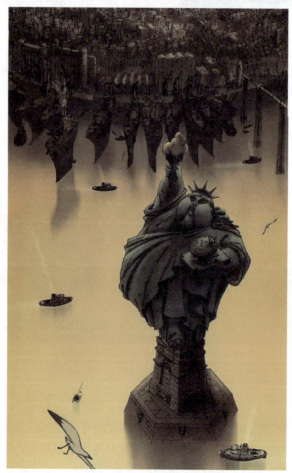

《美丽都三重奏》中的装饰风格场景

3.1.3 漫画风格

漫画风格的动画片中有很多是改变自漫画作品的,其场景风格以简洁凝练的造型、大面积平涂的色彩为主要特征,角色动作夸张,情节轻松幽默,富于情趣。此类动画片具有较强的艺术性,且让观者在轻松的氛围中体会出幽默感。

案例分析

我国动画大师阿达1980年在柏林漫画展上获得第二名的动画作品《三个和尚》,是漫画风格动画片的典型代表,该片取材自中国民间故事,片中的人物造型、动作以及场景画面和音乐有机地结合在一起,没有一句语言即可表现出无声的幽默感。

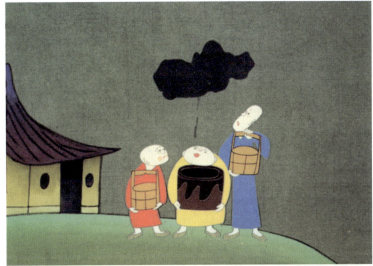

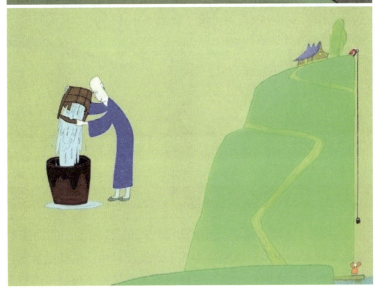

《三个和尚》中的漫画风格场景

案例分析

漫画风格的知名动画片《丁丁历险记》，该动画片改编自著名比利时漫画家埃尔热的同名漫画作品。

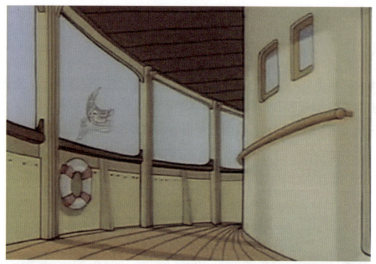

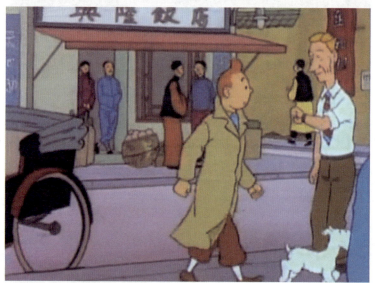

《丁丁历险记》中的漫画风格场景

3.1.4 实验风格

通常观众所关注的动画片多是由大型的动画公司制作和生产的动画电影或是电视片，实际上还有很多优秀的小型动画短片存在于动画市场中。这些短片多是由一些艺术家以独立或是小规模制作方式创作出来，有较强的艺术品位，因其不涉及资金、广告等

问题，所以包含的商业元素较少，且多以动画实验性为目的，其使用材料、涉及的艺术形式较为丰富，让人观后耳目一新。这类动画短片多在专业领域或是网络中进行传播，属于非主流的一种艺术形式，称为实验风格动画。其中的场景设计主要特点表现在以下方面。

- 具有创新精神，主观性强，强调艺术个性及独特性。
- 画面具有较强的形式感。
- 有些作品中强调绘画性或是材料质感。
- 可以个人独立制作。
- 造型、色彩、透视等设计打破自然规律。

在早期动画中，有一大批优秀的实验风格的动画涌现出来，旨在探讨动画创作的可能性，这些动画作品篇幅较短，但却充满了艺术韵味，其主题也深含哲理性，如《种树的牧羊人》《将军、狗和小鸟》。

案例分析

《种树的牧羊人》是在1988年上映的，全片长30分钟，是由加拿大著名动画大师佛列瑞克·贝壳耗时5年的时间，绘制了2万张图制作完成的。作为一部逐张手工绘制的动画作品来说，30分钟堪属罕见。这部影片中的画面均采用绘画手笔表现，前半部采用素描的绘制方法表现出沧桑和沉重的环境感，中间表现厮打的场面则使用了野兽派变形的手法，结尾处则使用了点彩的画法描绘出青青树木和透明的溪水，全片都散发浓郁的艺术气息。

《种树的牧羊人》中的独特风格

案例分析

另一部法国著名的实验风格动画《狗、将军与鸟》上映于2003年，同样属于手绘风格。影片中的每一个镜头都像是一幅印象派的油画，简单的线条、看似粗糙的画面感、夸张的色彩、建筑物，无一不释放出一种强烈的艺术气息。

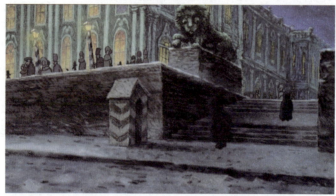

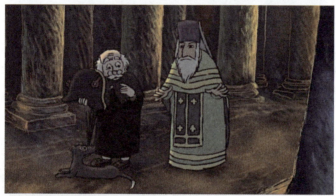

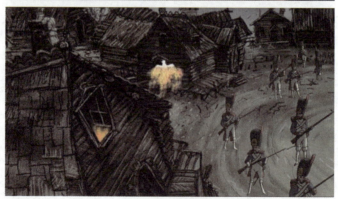

《狗、将军与鸟》中的独特风格

除了使用纯绘画的手法来制作实验风格的动画短片外，还有一些非主流风格的实验动画片使用了如定格动画、三维动画或是实景拍摄与三维技术相结合的动画形式，如由法国两位年轻的艺术家拍摄的，以一系列昆虫为题材的动画短片集《小世界》，其中的

场景全部采用现实中的实景拍摄,而故事中的角色则是使用三维动画技术制作而成的。

《小世界》中实景拍摄的场景

尽管实验风格的动画不属于主流动画之列,但其艺术性和独特的创造性是动画艺术所一贯追求的,尤其作为一名动画艺术的学习者,更应该对此进行更多的了解。

3.2 从制作方法分类

从广义的角度来看,动画艺术从诞生至今已有一百多年的历史了,经历了萌芽、发展、兴盛以及数字技术的兴起等多个阶段,其制作方法也从传统手工制作方法发展到了现在利用高科技的计算机技术进行制作。由于制作方法的不同,也因此形成了多种动画种类。

3.2.1 传统手绘

手绘方法起源于传统动画的制作方法,传统动画始于19世纪,盛行于20世纪,在传统动画中从创作到绘制的全部过程均是采用手绘的方式进行的,大部分是绘制在纸上,其中动画部分是由动画师将形象绘制在透明的赛璐珞片上,再拍摄成胶片,最后通过电影制作机制作完成。现在已基本淘汰了传统动画中使用的赛璐珞片,但其动画制作的原理始终是现代动画的基础。现代二维动画仍传承了传统动画的前期与中期的制作方法,只是在动画制作阶段不再使用赛璐珞片而是直接将动画形象绘制在纸上,通过扫描仪等输入设备将其输入计算机中,再进行上色、合成等步骤。

传统方法绘制的动画场景通常是绘制在纸上的,使用水粉、水彩、毛笔等与艺术绘画相同的工具和绘制技巧进行手工绘制。现代二维动画中也有一部分作品仍采用手工绘制场景,有更多的色彩、笔触、水分等变化的效果,有较强的艺术性和个性,比计算机制作的场景更加自然,使人产生亲切感。但手工绘制会对绘制人员的技巧有着较高的要求,并且手绘场景耗时耗力,不易修改,有一定的风险性。当今动画界中,有一部分动画大师仍然推崇手工绘制动画场景,其中最具代表性的是日本动画导演宫崎骏和他的御用场景设计师男鹿和雄,从1987年创作《龙猫》开始,男鹿和雄一直参与宫崎骏动画的制作,为《岁月的通话》《平成狸和战》《幽灵公主》《侧耳倾听》《千与千寻》等多部优秀的动画片担任动画场景的设计。

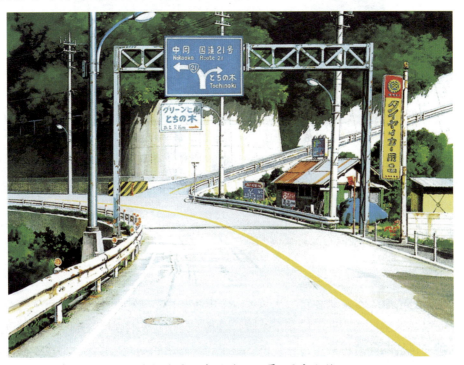

《千与千寻》中的手绘场景 男鹿和雄

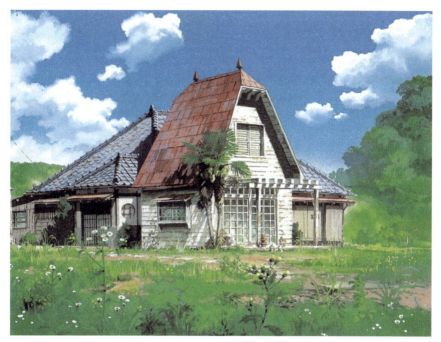

《龙猫》中的手绘场景 男鹿和雄

3.2.2 二维电脑绘制

 二维动画场景绘制，现在流行的方法是手工绘制线稿，之后将线稿扫描到计算机中，再使用Photoshop、Painter等二维绘图软件，配合数位板进行上色。如果是绘制装饰性较强、色彩较为丰富的场景，也可使用Illustrator等矢量绘图软件进行制作，再将绘制好的场景调入动画制作软件中，与上好色的动画层进行合成、配音等工序最终完成制作。当然，如今在动画领域也推崇二维动画无纸化发展，采用计算机、数位板(数位屏)及软件一次完成，即从线稿部分就在计算机中进行，直到最终动画合成输出，所有工序中不使用纸张与笔墨。对于二维动画无纸化技术的应用，尚在探讨与完善之中，目前褒贬不一，且此项技术在国内还没有普及。

数位屏

数位板

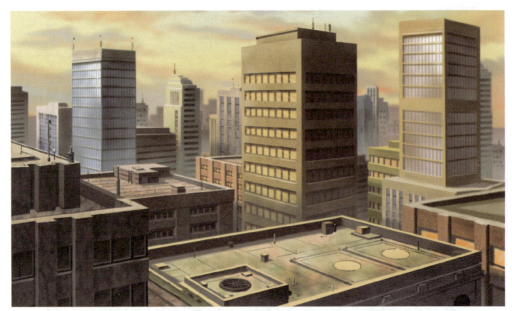

二维电脑绘制的写实风格场景1

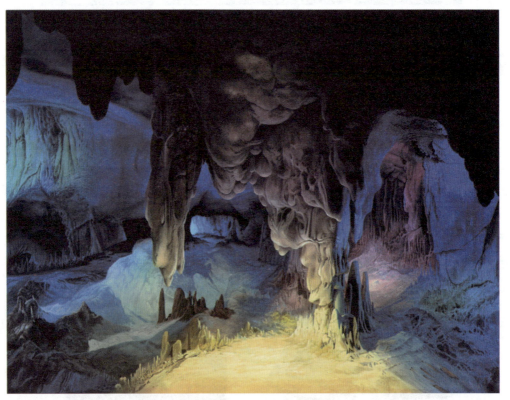

二维电脑绘制的写实风格场景2

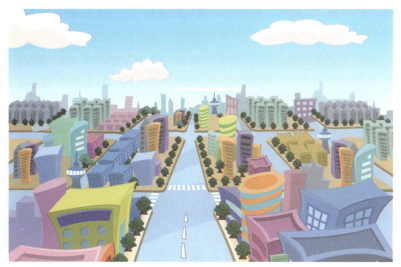

二维电脑绘制的矢量风格场景

3.2.3　三维电脑绘制

　　自1995年,第一部完全由计算机制作的三维动画片《玩具总动员》问世以来,三维动画逐步走向兴旺,现在正处在如火如荼的时代,而二维动画则一直被三维动画打压着,就连以二维动画起家的迪士尼电影公司也把目光转向了三维动画的制作。当然,现在的二维动画已不是完全的传统手绘阶段,数字合成技术已被广泛应用,导致了二维与三维之间的界限慢慢变得模糊,就连以手绘动画著称的宫崎骏,其动画作品中也会借助三维技术来实现一些场景的表现。不得不承认,三维技术确实带给我们太多的惊喜,如《海底总动员》中,各种光线的折射、波涛和海浪、朦胧之中的海底世界令人惊叹,这些都是二维动画场景绘制所无法企及的。

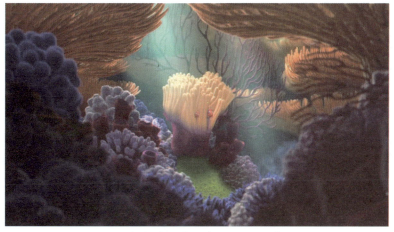

《海底总动员》中的三维场景

但就动画场景来看,三维技术确实拥有较大的优势。通过3ds Max、Maya等软件将构想的场景建立成一个虚拟而又十分真实的空间,设计师可以在这个虚拟空间中依据要表现的角度、位置来调整摄影机获得需要的画面。而在二维动画绘制的场景中,每一个角度和位置的移动,都需要重新绘制一张图后再进行上色,并且要保证每张图之间的造型、风格、色彩、光影等诸多因素的一致性。可见,在技术实现方面,三维动画确实略胜一筹,当然也不可否认,二维动画的艺术表现力是三维动画无法模拟的,如手绘的笔触效果、色彩晕染的效果、绘制过程中的特殊效果等。

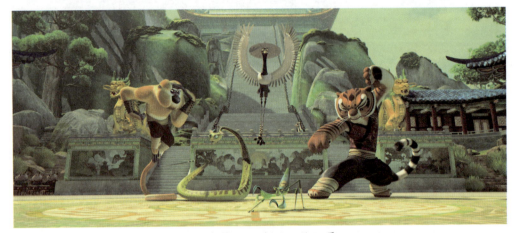

《功夫熊猫》中的三维场景

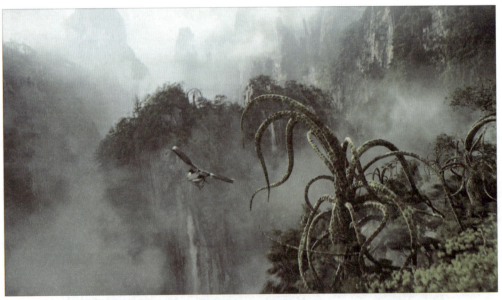

《阿凡达》中的三维场景

3.2.4　实景拍摄

　　这里所说的实景搭建场景是指通过手工制作出来的道具搭建成的场景，主要应用于定格动画中。定格动画已有近百年的历史，材料的应用是此类动画片最大的特色。定格动画的场景制作中常见的泥、木、沙子、石膏等各种材料，只要能达到预期的效果都可以为我所用。定格动画中场景的制作就像制作一个小型的沙盘，尽管是微观的，但要尽可能真实，要模仿出各种材质的质感，如粗糙感、华丽感等，再配以灯光布置营造出逼真又夸张的氛围，例如《圣诞夜惊魂》中诡异的气氛。

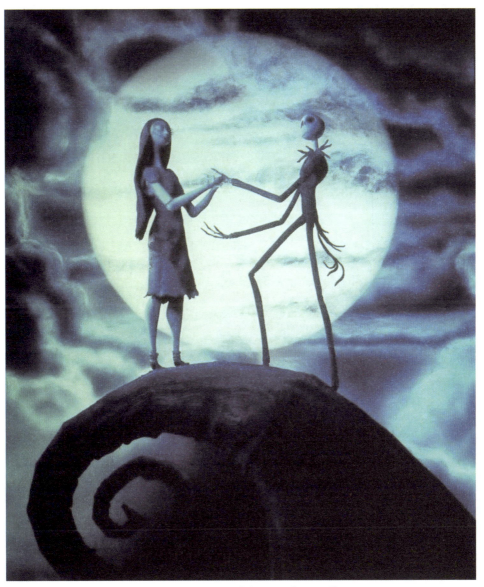

定格动画《圣诞夜惊魂》中的场景

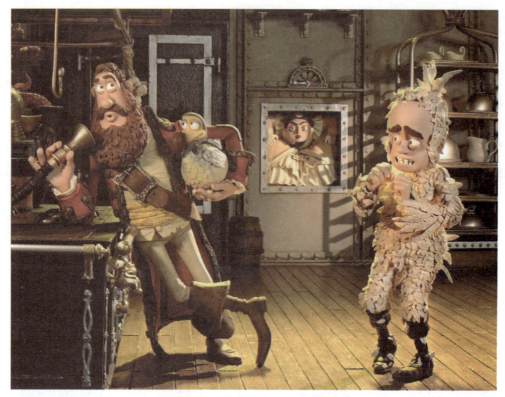

定格动画《神奇海盗团》中的场景

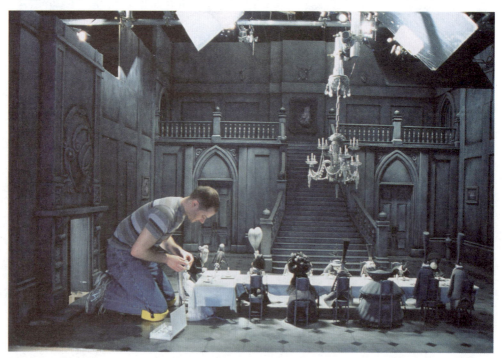

定格动画《僵尸新娘》的拍摄现场

第4章
动画场景的构图

- 构图基础
- 构图的基本法则
- 常见的构图方式
- 三维构图方式

"构图"是一种造型艺术的专业术语，是所有视觉艺术创作必修的基础科目，是指设计者通过一系列的视觉原理和构图规则，巧妙地安排物体间的布局关系，组成完整的画面，传达给观众，在传递信息内容的同时产生艺术效果和视觉美感。动画领域中的构图是通过屏幕呈现给观众的，在与屏幕大小相同的一个长方形画面中，调整好各视觉要素的布局和结构安排。

　　影视动画近些年发展迅猛，随着动画技术的不断提高，动画片中的画面效果越来越丰富，其制造出来的视觉效果令人眼花缭乱，表现力越来越强。而动画作为影视艺术的一个分支，其构图的表现绝不像平面绘画那样简单，它不仅是一幅画出来的静态艺术，更要凸显动起来的动态魅力。所以，动画中的构图不仅要表现出静态的二维构图、三维构图，更要处理好与动态构图的关系，还要配合节奏、光影、声音及情感等因素，做到相互融合。

4.1　构图基础

　　构图一词来自西方美术，在所有与视觉艺术有关的学科中都会有与构图相关的课程。构图的基本含义是把画面中的各种造型元素有机地组合在一起，形成一幅协调的具有视觉美感的画面，以表达出设计者的思想意图。一副设计优秀的构图可以引导观者的视觉流程，如第一眼看向哪里，然后再看哪里，同时带来怎样的心理感受等，这些都是可以被设计的，若想达到此目的就要求设计者首先要知道什么是好的构图，什么是差的构图，下面介绍构图中的一些基本理论。

4.1.1　构图画面

　　设计都要基于一个有效的布局空间，这个空间可理解成一幅画面，在影视类的动画领域，这个画面指的就是屏幕。影视动画作品的常见画面比例有两种，一种是较为传统的1.33∶1，或依据其长宽比例称为4∶3，也就是现在我们常见的电视画面的比例，长度为4个单位，宽度为3个单位；另一种就是所谓的宽屏，其长宽比为16∶9，这是电影宽银屏的比例，现在越来越多的电视机、计算机等数码显示设备都采用了此种比例。宽屏的比例更加接近于黄金分割的比例(后面进行详细介绍)，其会更加适合人眼的视觉特性，使观赏时感觉更加舒适。因此，宽屏已经成为一种潮流，无论是在电影还是在电视片中已越来越多地被采用。

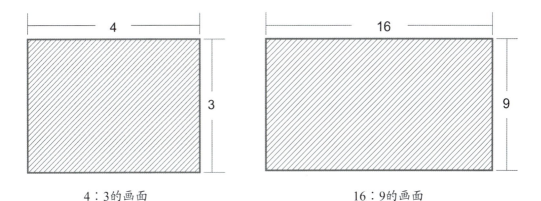

4∶3的画面　　　　　　　　　　16∶9的画面

4.1.2　视觉中心

视觉中心并不仅仅是一幅画面构图中的正中位置，而是指该画面中最引人注目的点。把最重要的部分，放在画面最能吸引人视线的点位上，才能最快最准确地传递画面的信息，这是构图的首要任务。

1. 几何中心

画面的几何中心是一个数学概念，在长方形的画面中，几何中心为两条对角线的相交点。这个点绝对是画面的中心点，其位于画面的正中，是客观的中心点。

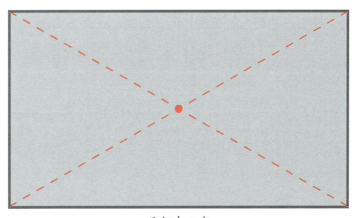

几何中心点

以几何中心点为基准的构图易产生上下、左右对称的结构，给人带来较为稳定、庄严的心理感受，此种构图常用于庄重、肃穆的场景设计中。但几何中心如使用过多，会给观者带来死板、单调的感觉。在绘画和设计界有这样一种不成文的规定，避免将主要表现对象放置在几何中心位置，这种行为会被看作一种禁忌，当然也不能排除一些特殊构图中的艺术创作需要。

2. 三分法

三分法也被称为井字构图法，或称九宫格构图法，是一种在绘画、设计、摄影中都十分常见的构图手法。所谓九宫格，也是中国古代书法史上临帖写仿的一种界格，即使用两条线以井字的形式将画面分割为9个区域，横竖均为3等分，其中相交出4个点，这4个交点构成了视觉的中心，这个视觉中心的范围比几何中心更大。并且这4个交点也是画面中最引人注目的位置，其注视率依据从左至右、从上至下的顺序递减。

三分法

3. 黄金分割法

黄金分割是一种由古希腊人发明的几何学公式，在许多绘画、设计领域都运用1.618∶1这个黄金比例来进行构图的，由黄金分割法产生的"黄金涡"就是画面中最稳定和最活跃的视觉中心。

黄金分割法

《阿凡达》中的黄金分割法构图

《幻想曲2000》中的黄金分割法构图

4. 视觉引导

视觉引导是指不受限于某种构图规则之中,而是基于画面中的点、线、面、透视、色彩及光影等因素之间搭配的方式构成各景物的排列关系,可以引导观众的观看顺序,指向视觉中心。前面讲到的几种视觉中心都属于生理现象,是一种自发的现象,然而一幅优秀的构图设计是可以人为引导观者视线的,尤其在一些特殊的位置,如画面的边角

区域。观众在观看此类画面的时候是完全被动的,如将一些重要的视觉信息放到这些区域之中就要依仗画面构图的指引来吸引视线,一旦引导成功,会使观众产生意想不到的趣味感和新鲜感。

4.2 构图的基本法则

动画片的画面是一个组合的过程,即角色和场景的组合,以及场景中的多个景物组合,在组合时要仔细分析每一个组合要素的特征,并依据一定的原则来完成。在视觉艺术的不断发展中逐步形成了一套完善的构图法则。

4.2.1 对称与平衡

人类都有一种追求平衡感的心理需求,尤其是视觉判断,很大程度会受到平衡感的影响,对称与平衡是基于这种心理需求而形成的设计准则。对称是指画面上下、左右的图形完全相同或是基本相似,其画面较为单纯、简单,呈现出稳定的静态感,对称的图形本身便是平衡的,也可以说对称是平衡的一种特殊形式,是平衡的最终极体现。在我们周围存在着很多对称的景物,如古代建筑中的房屋、中国的双喜字、人的身体等都体现出对称的美感。

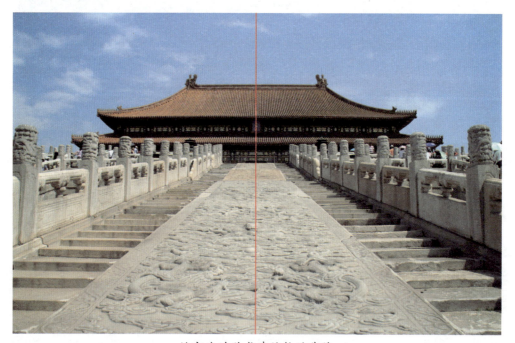

故宫为对称式建筑物的典范

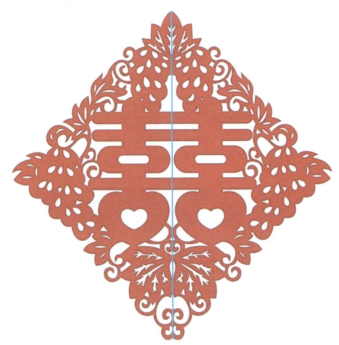

中国民间的对称式双喜字剪纸图案

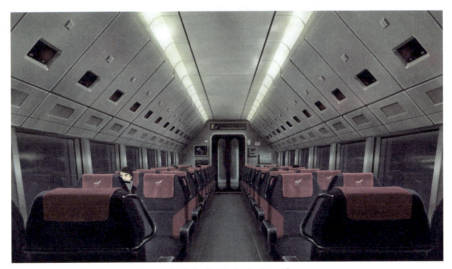

对称式构图的动画场景

对画面构图时需具备的主要特征是平衡，在平衡中心两侧的图形分量应该是相当的，它区别于对称的完全一致，它可以是不对称的，但两者带来的视觉和心理感受都应该是平衡的。平衡的构图更为丰富、活泼，可以通过造型、位置、色彩等因素的搭配来形成视觉上的均衡感。例如一个人静态直立时是稳定的、对称的，当他将一条腿抬起并伸向一侧时，如想保持稳定感必然要将身子倾斜以控制其自身的平衡感，这就是最典型的平衡的例子，在画面的构图中也是同样的道理。

案例分析

在《狮子王2——辛巴的荣耀》的场景中，有一幕左右两边为不对称的构图，右侧的荣耀石相对占有较大面积且处在暗影之中，而左侧的树为稍远景且面积较小，这样产生了不对称的构图。然而，左侧明亮的光源与天空中的云走向增加了造型和光影的丰富感，与右半部相互平衡。同时，暖色的光源与右侧荣耀石上的暖色相呼应，在色彩上产生了平衡感。在这一幕中，角色从右边入画向左边移动，场景的设计也与角色运动相匹配，引导了观众的视线。

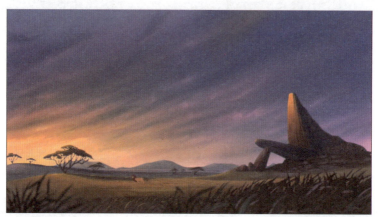

《狮子王2——辛巴的荣耀》中不对称平衡的动画场景

4.2.2 对比与调和

对比与调和是一对互补关系的词语，对比是指在统一中追求变化，调和是指在变化中寻求统一。人类都是在对比中认识事物的，对比无处不在，而作为一幅完整的视觉设计画面，必须有统一的规范，不能让人感觉杂乱无章。因此，对比与调和虽互补，却又往往会同时存在。

在构图设计中，我们可以通过对比的方式来突显某一事物的特征，尤其是在动画设计中，对比可以十分夸张，以增强差异感，产生趣味性。

对比可以通过以下7个方面来实现。

1. 造型对比

通过形状的大小、高低、曲直和体积等进行对比。

2. 位置对比

通过形状的前后、左右、上下和远近等位置变化进行对比。

3. 数量对比

通过景物数量的多少、疏密程度等进行对比。

4. 色彩对比

通过景物的色彩明暗、鲜艳程度、色相及冷暖等进行对比。

5. 光影对比

通过景物光影的明暗、冷暖及角度等进行对比。

6. 质感对比

通过对场景中实物表面的光滑与粗糙、质地软硬、刚与柔、表现出的华丽与朴素等效果进行对比。

7. 虚实对比

通过对景物虚与实、实体与留白及突显与含蓄等进行对比。

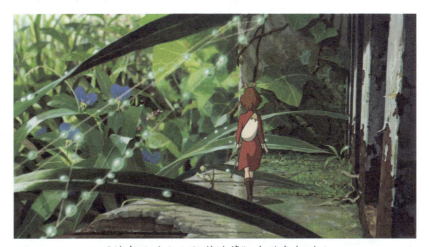

《借东西的小人阿莉埃蒂》中的色相对比

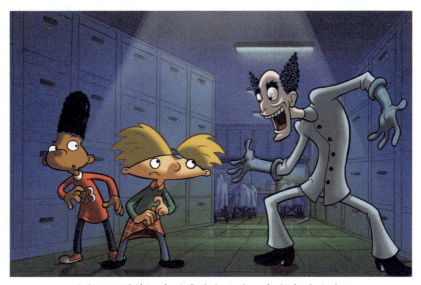

《嗨！阿诺德》中的直线与曲线、色彩冷暖的对比

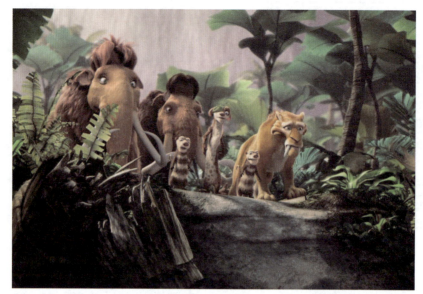

《冰河世纪》中景物质感的对比

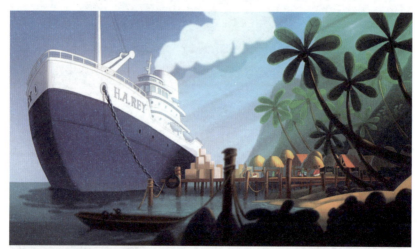

《好奇的乔治》中景物的远近、色彩的明暗对比

《魔戒》中景物的大小、光影的对比

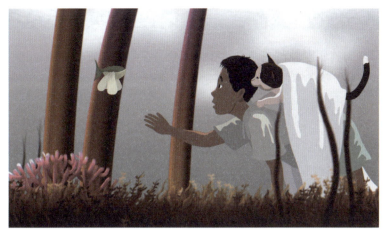

《美丽密语》中景物的繁简对比

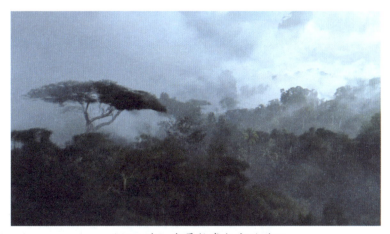

《阿凡达》中景物虚与实的对比

对比更加强调个性及区别，调和则是更多地寻求事物之间的共同点和内在联系。如景物造型设计的复杂多变，那么可以尝试在色彩、色调上寻求统一感；而如果风格高度统一的景物造型，则可以在光影、质感、虚实等方面加以更多的变化。一部动画片中，只有对比与调和同时存在才能让画面产生既和谐统一又丰富的感觉。如果对比过多，失去了调和感，那么画面一定会是杂乱无章的；而过多的调和也不恰当，会使动画片看上去显得过于呆板，而缺乏生气。

4.3 常见的构图方式

常见的构图方式包括：水平构图、垂直构图、斜线构图、曲线构图、折线构图、三角形构图、封闭构图和其他构图8种。

4.3.1 水平构图

利用水平方向将画面分割成两个或多个部分，多用来表现天空、陆地、海水、平原等较为广阔的场景，给人宽广、平和与宁静之感。

水平构图

■ 案例分析

《狮子王》中的两个场景，①宁静的大草原上缓缓升起的太阳，天空中的云与地平面以水平构图的形式营造出宁静、祥和的气氛，随着太阳的升起，万兽的苏醒，宁静被随之而来的喧闹替代了。②在太阳浅浅的余晖中，小狮子因闯入禁地使自己处于危险之中，被父亲救出后怀着愧疚与害怕的心情跟随在父亲身后，水平的构图恰当地营造了惊险之后的平静与小狮子低落的心情。

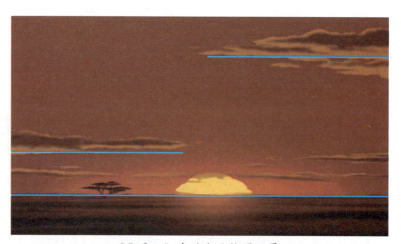

《狮子王》中的水平构图场景1

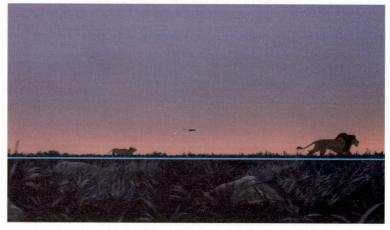

《狮子王》中的水平构图场景2

4.3.2 垂直构图

垂直方向的构图较多用于表现建筑、树木等着重表现高度的画面之中,给人一种向上升腾或是向下坠落的速度感,同时具有威严、肃穆的威慑力。

垂直构图

案例分析

《风中奇缘》这部动画片发生在原始美洲大陆,场景处在原始的自然风景之中,蓝天白云,青山绿水,高耸入云的大树……片中的每一个镜头都如同一幅油画。在场景的构图中,运用垂直构图表现出树林中的景象,笔直的树干密集排列在一起,显示出强烈的秩序感和装饰效果,配以斜射的光影和朦胧的烟雾,画面十分唯美。

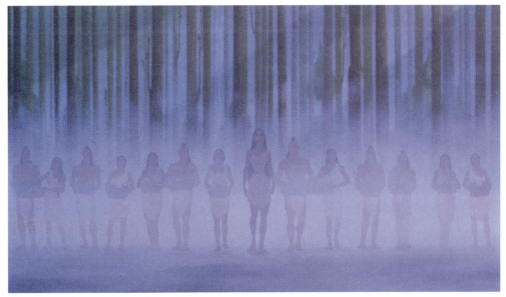

《风中奇缘》中的垂直构图场景

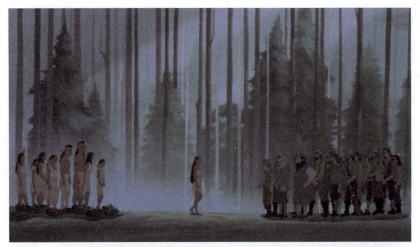
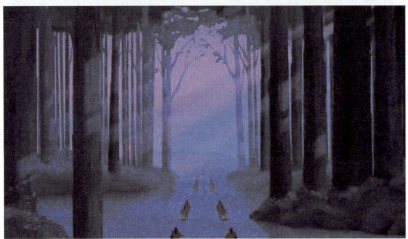

《风中奇缘》中的垂直构图场景(续)

4.3.3 斜线构图

以斜线构图的画面，有较强烈的延伸和运动感，斜线的角度越大，其运动感越强烈。因斜线所产生的动势能够形成更深远的空间感，进而使画面产生延伸感。

斜线构图

案例分析

《狮子王》中狮王木法沙为救小狮子辛巴被困,之后挣扎着沿着峭壁艰难地向上爬,峭壁下面就是万兽奔腾,非常危险,辛巴在旁边紧张地看着父亲。此时运用了大角度的斜线构图,增强了峭壁的陡峭感,使观者深刻意识到其中的危险,感受到紧张的气氛。

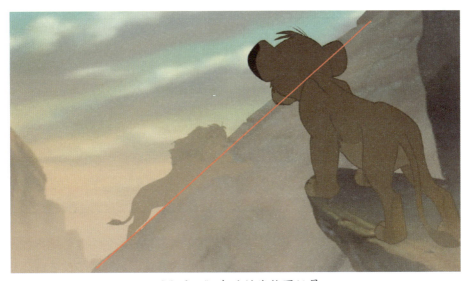

《狮子王》中的斜线构图场景

同样是斜线构图,利用山的透视线勾画出角色出场的方向,同时天空中云的透视线指向画面的视觉中心,两个方向的透视线相互交错,为画面增加了更多的层次。画面中的信息量虽然并不多,但因其斜线的构图增强了透视感,显示出自然景物的威严气势。

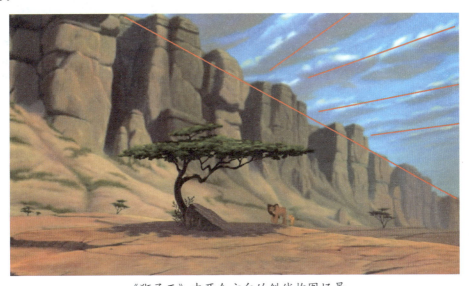

《狮子王》中两个方向的斜线构图场景

4.3.4 曲线构图

曲线构图是一种较为优美的构图形式，可呈现出如弧线、S线、螺旋线及不规则曲线等多种形式，往往用来表现曲折、优美的感觉，给人带来视觉上的美感享受，同时可以引导观者的视线，以丰富画面的视觉语言。

曲线构图

案例分析

这一构图形式更符合大自然中景物的特征，常见其表现蜿蜒的小路、曲折的铁轨，或是应用于卡通感较强的动画片中，从造型设计到场景及构图均有较多的曲线元素，突出其圆润、可爱、幽默之感，如动画片《卑鄙的我——香蕉》。

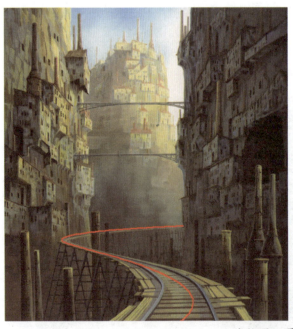
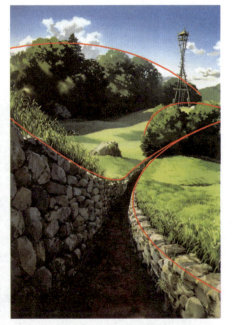

曲线构图场景

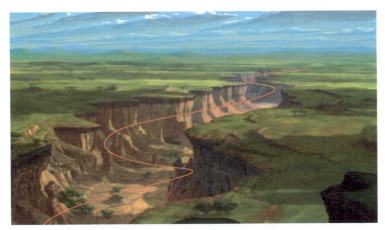

《狮子王》中的曲线构图场景

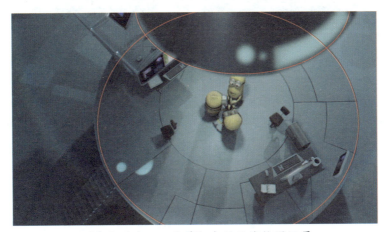

《卑鄙的我——香蕉》中的曲线构图场景

4.3.5 折线构图

折线构图并不常见，其在画面中是以多个方向的直线连接构成，往往能够体现出紧张感、节奏感，是一种较为夸张的构图形式，一般用于表现山路、楼梯等。

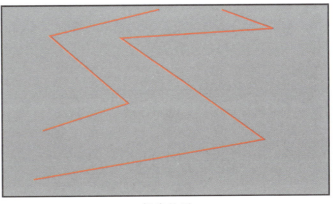

折线构图

案例分析

《千与千寻》中的一个场景，千寻听从白龙的嘱咐去找锅炉爷爷，但要从一个很高的楼梯下去，千寻从害怕地试探楼梯，到最终冲下楼梯，巨大的坡度和急速的转弯最终将千寻直接抛了出去，撞在了墙上。此处将楼梯设计为折线的形式，恰当地烘托出危险氛围和千寻恐惧的心理状态。

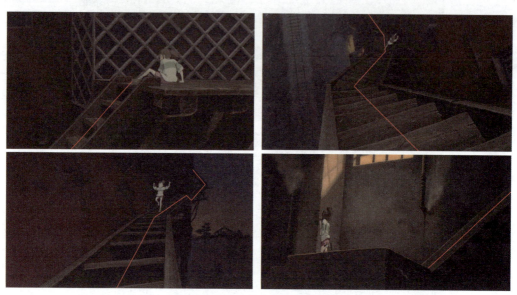

《千与千寻》中的折线构图场景

4.3.6 三角形构图

三角形构图有3种形式：正三角形、倒三角形和不规则三角形。正三角形往往被看作所有形状中最为稳定的。因此，正三角形构图也具有最为持久、稳定之感，一般稳固的建筑物、高大的物体多会用此种构图方式。并且三角形的画面可充分利用画面空间，使画面中的景物更加紧凑且又不失灵活性。相反，倒置的三角形则会给人带来倒塌、危险的心理暗示，常被应用于有强烈动势和紧张气氛的构图之中。

三角形构图

案例分析

正三角形表现的建筑物，多用于仰视透视中，垂直线向上延伸至天，整体呈现出三角形的态势。此种构图表现建筑物的稳定感，同时有意降低了主观视角，夸张的仰视效果突出了建筑物的高大。

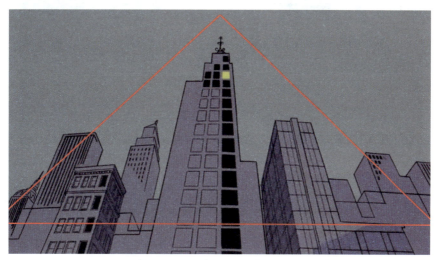

《幻想曲2000》中的正三角形构图场景

倒三角形构图与正三角形构图呈相反的意义，垂直线向下延伸至地面，强调了俯视的效果，如下图中的俯视效果几乎接近90°，此种构图呈现出不稳定感，且视角新颖、奇特。

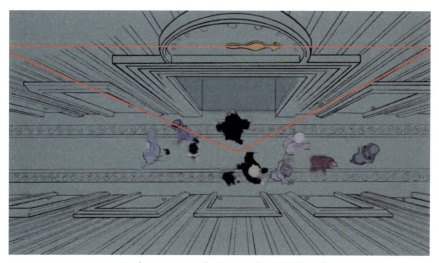

《幻想曲2000》中的倒三角形构图场景

不规则的三角形构图显示出不稳定感，极具动势，构图灵活。此种构图在一部动画片中不易出现过多，否则会使观众产生视觉上的混乱感。

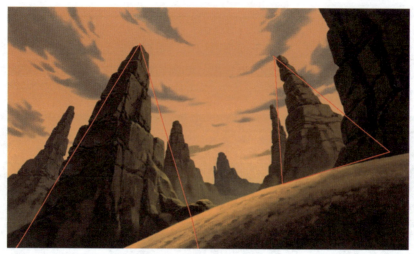

不规则三角形构图的场景

4.3.7 封闭的构图

封闭的构图是指被某一形状，如方形、三角形、圆形、不规则的图形等，以画框的形式置于有效景物之外，形成了全封闭的构图。一般利用某些物体如大门、柱子等将其视为前景，形成封闭的构图。此种构图方式可将复杂凌乱的构图统一化，使观者的视线集中在中心的封闭区域中，且加强了画面的深度。

封闭的构图

案例分析

方形的封闭构图具备平稳、安全感，圆形的封闭构图则会产生包围、神秘、趣味的效果，但某些特殊形状的封闭构图也会带有压抑、危险、紧闭的含义。

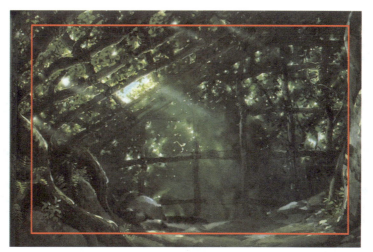

方形封闭构图的场景

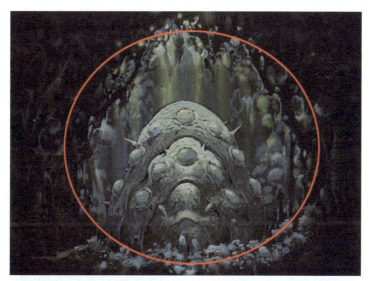

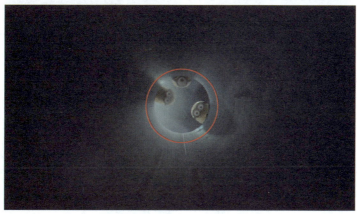

圆形封闭构图的场景

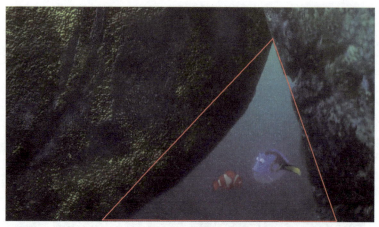

三角形封闭构图的场景

4.3.8 其他构图

以上所列举的构图方法仅为一些常见的方式,但设计本身是灵活的,并不应该被约束在某个框架之中,随着动画设计的发展和领域的扩展,受到了影视、游戏、多媒体等多种艺术形式的影响,其构图形式也会越来越丰富,如Y形、U形、T形及X形等,无论是哪种构图方式,都要根据故事的情节、视觉的个性特征以及景物内在元素之间的关系来进行组合,最终目的是使其能够传达正确的内容信息,同时具备视觉美感,能够增强观众的视觉印象。

X形构图的场景

U形构图的场景

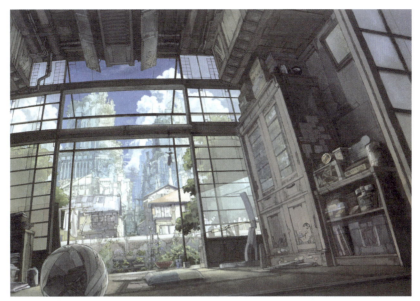

井字形构图的场景

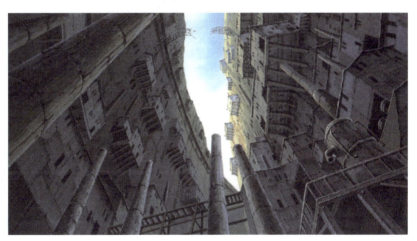

V形构图的场景

4.4 三维构图方式

　　动画场景中的三维构图是指建立在二维平面基础上的纵深方向的画面层次，场景作为角色表演的舞台不能是单一平面化的，在为角色铺设舞台的同时，还要为画面增加层次感、立体感、空间感及远近关系等深层内容，使动画片看起来更加真实、生动。

　　多层次的场景在丰富画面效果的同时也会增加制作难度，在制作和绘画的过程中要注意不同的层面、远近虚实等方面的变化。一般纵深方向的层次根据由近到远的位置关系分

为：前景、中景、背景、远景，但这4层景物并不一定要同时出现在每一幅场景之中。

4.4.1 前景

前景是距离观众或镜头最近的景物，对其之后的景物和角色有一定的遮挡作用，其主要目的是增加画面的层次感，可绘制为实景，亦可作为主体的陪衬而有意虚化，以追求真实的视觉效果。前景一般不要绘制得过大，占据过多的空间，它只是作为一个陪衬起到烘托的作用，多用于绘制边角处，如花草、树叶、桌子及道具等。其造型设计也是以简洁明快为主，色彩设计不可喧宾夺主。

4.4.2 中景

中景处在前景之后，是角色活动的主要舞台，是动作展开的支点。这一部分往往要求结构设计严谨，和角色的动作之间能够尽可能地增强联系，紧密结合，避免场景成为孤立存在的景物。中景是角色表演的主要舞台，其透视、色彩与光影要与角色相一致。

4.4.3 背景

背景顾名思义是在角色之后的陪衬场景，它是场景中视觉传达信息最为丰富的部分，要体现整体动画片的美术风格、时代特征、地域特色，同时依据剧情烘托出每一个镜头应有的气氛。背景因为在角色之后，最重要的是不可喧宾夺主，在造型、色彩等方面要注意画面的平衡，不可过分突出，始终明确其目的是为主体角色做好铺垫，在透视部分要注意与中景和角色相一致。

4.4.4 远景

远景是在有效景物的最后一层，它最根本的作用就是陪衬，是对在它之前所有的角色和景物的陪衬。在绘制中，远景一般处理成较淡的色调，色彩纯度较低，清晰度较弱，其透视也可以游离在前面几层景物之外，独立成景。

案例分析

在宫崎骏的动画片中十分注重场景的设计，其画面层次丰富，场景真实优美，角色动作与场景结合十分密切，其不惜增加制作成本和难度在场景中寻求更多的动作支点。

如《魔女宅急便》的开篇处，小魔女坐在草地上听广播，在角色与观者之间有一层静态的前景草地，还有一层随风飘动着的花草。在角色之后是河水、远处的草地、动态的和静态的天空、白云，设计者在一个镜头中增加了如此之多的景物与层次。

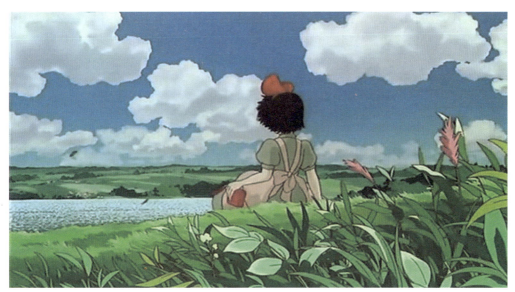

《魔女宅急便》中的三维场景1

在之后连续的静态镜头中,虽然只有角色动态层和场景层简单的两层,但都出现了前景。小魔女从灌木丛后走出,然后自栅栏的缺口处钻进来,趴在窗口和屋内的人交谈,妈妈和邻居婆婆坐在桌子旁聊天。此处的灌木丛、栅栏、窗口、桌子都被看作前景,同时也成为动作的有力支点,为角色与场景之间搭建了桥梁。

角色主要活动的地点处在中景和背景之中,而远景则作为一种陪衬出现,如远山、白云、窗外的房屋树木等,它们虽然对角色的动作没有起实际的作用,但却丰富了画面的层次感,可见其在明暗、色彩、清晰度方面都是有意被弱化的。

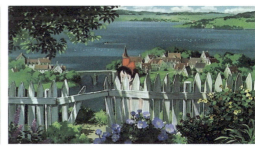
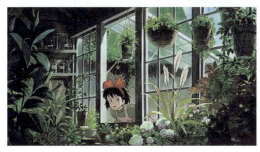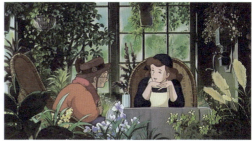

《魔女宅急便》中的三维场景2

如果在运动的镜头中，各层次的景物之间是不同的。如移动镜头中，在主观视角不变的情况下，景物移动，前景的运动速度是最快的，之后以此类推，速度减慢，远景是移动速度最慢的，这才符合视觉和运动的原理。例如我们坐在一列快速行进的火车上看窗外的景物时，离我们最近的隔离护栏或是近处的树木会以极快的速度一闪而过，根本来不及看清楚，便一闪而过了，而远处的风景则可以尽收眼底，甚至远处的山坡上有几只羊都可以数得一清二楚。而如果是在推拉镜头中，各层次的景别之间则会产生变化，推镜头有可能会越过前景直接推到背景，这时就需要在绘景时十分仔细，要熟记导演的分镜头，将需要放大的景物的透视、细部、色彩等一丝不苟地绘制出来才能避免出现纰漏。

第5章
动画场景的色彩与光影

- 色彩的原理
- 色彩体现感受
- 色彩的联想及其象征意义
- 动画片色彩设计案例分析
- 光影基础
- 光影在动画片中的作用

在人们的印象中，色彩是从属于形式的，色彩似乎只是作为一种形的辅助物而存在。从艺术发展史来看，很多艺术形式都是从形开始而后才产生色的，动画艺术同样如此。最初的动画片是处于黑白状态的，直到1932年，美国的迪士尼公司发布了世界动画史上第一部彩色动画片《花与树》，从此动画片才开始了色彩缤纷的全新历程。现在，随着动画技术和计算机技术的发展，动画片中的色彩囊括了手绘上色、电脑上色、三维制作及实物拍摄等多种色彩表现形式。

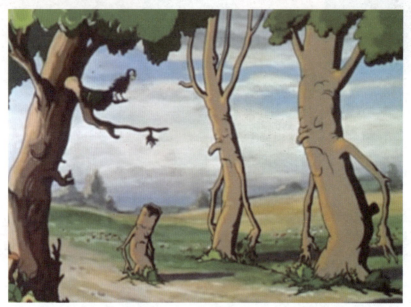

《花与树》中的手绘色彩场景

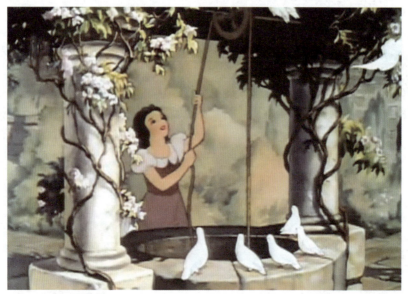

《白雪公主和七个小矮人》中的手绘色彩场景

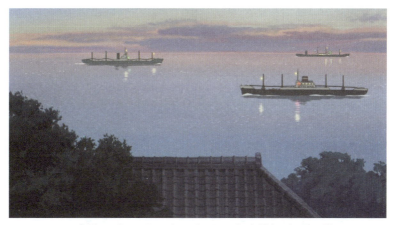

《虞美人盛开的山坡》中的二维计算机手绘场景

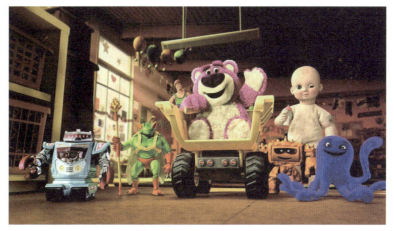

《玩具总动员》中的三维场景制作

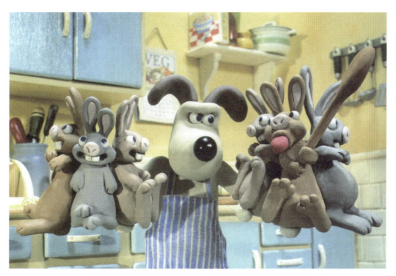

《超级无敌掌门狗》中的实拍黏土角色

色彩是动画艺术中一种很重要的艺术语言，它甚至比形更容易触及人的内在情感，使动画片更具有视觉冲击力，能更快地与观者产生心理共鸣。同时还需要注意，色与光就像连体儿，两者是相辅相成、不可分割的。因此，本章着重讲解色彩与光影的基础知识和使用方法。

5.1 色彩的原理

5.1.1 色彩在哪里

要研究色彩，首先要知道色彩是什么，它从何而来。色彩不是一个独立的产物，它是附着在物体上的一种特性，它与光有着特殊的联系，它会因观者内在因素的不同而呈现出不同的变化。因此，我们得出的结论是它从存在到被感知、被转述、被再现都要通过3个基本的条件来完成：光、眼、物。当光出现并照射在物体上时，物体接受或反射(透射)光，其反射(透射)光进入眼睛，并通过视神经传送给大脑皮层的视觉中枢，便产生了色的感觉，这是色彩被感知的过程。

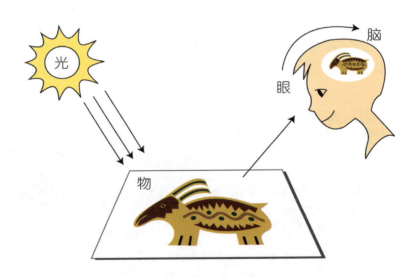

色彩被感知的过程

由此过程可以看出，色彩被感知包括了3个阶段，光照射到物体——物理过程，反射(透射)至眼睛——生理过程，视神经传递到脑神经——心理过程。因此，研究色彩原理时往往是通过物理、生理、心理3个方面去研究。

5.1.2 色彩的基本属性

任何一种色彩都具有3个基本属性：色相、明度和纯度，所谓属性即是色彩与生俱来的特性，我们在分析或设计一种色彩时都是以这3个属性为基本依据的。

1. 色相

色相是色彩的相貌，如同一个人的外貌一样，每一种色相都会具有自身的特点。如：红、橙、黄、绿、蓝、紫，这些不同的色相名称代表了不同的色彩，也都具备其各自的属性特征。

色相往往通过色相环来表示，色相环是按照光谱色相顺序排列的，在色光带两端的红色与紫色之间加入红紫色相后，首尾相接形成环形，即是色相环。利用色相环更便于我们研究各色相之间的关系及其配色规律。

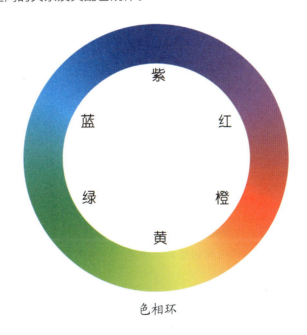

色相环

2. 明度

色彩所具有的明暗程度即被称为明度。无彩色系的黑、白、灰及有彩色系的所有颜色均具有明度属性。

明度是色彩3个属性中最独立的一个，它可以抛开色相与纯度单独存在，仍能够具备较好的画面效果，如我们常见的黑白动画片。同一个色相具有不同的明度，不同的色相也可以具有相同的明度。不仅是黑白动画场景的明暗关系，在彩色动画场景中，黑白明暗关系仍是画面效果中最重要的组成部分。同样是纯色的黄色、蓝色和红色，明度却截然不同；不同纯度的红色之间，也可以具有相同的明度。可见，对于明度的认识和理解，应该在抛开色相和纯度两个属性后独立对待的。

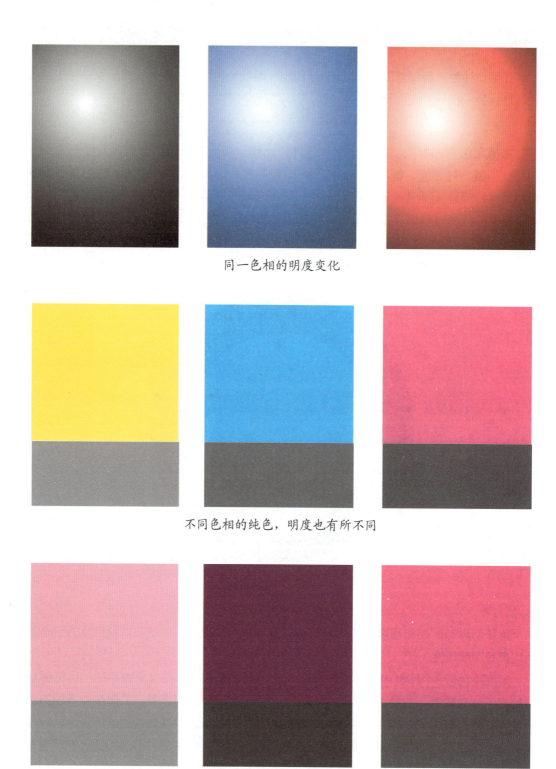

同一色相的明度变化

不同色相的纯色，明度也有所不同

同一色相不同纯度，明度也有所不同

3. 纯度

色彩的鲜艳或秽浊程度称为纯度，也可称为饱和度。一种纯度极高的颜色，当混入其他任何颜色后，其纯度就会降低，色相会相应减弱，无彩色的纯度最低。

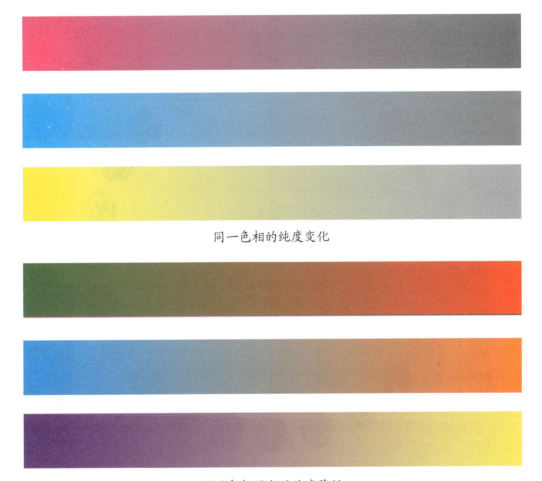

同一色相的纯度变化

不同色相混合后纯度降低

色彩的三属性是研究一切色彩理论的基础，在动画场景设计中，色彩的对比、组合等诸多因素也都要围绕其三属性来进行设计，所以我们首先要明确三属性各自的含义。

5.1.3 色彩的对比关系

当两种或两种以上的色彩放在一起的时候，因差别而产生了对比。人眼看到的色彩都是对比后的色彩，这是普遍的、客观存在的。对比有一定的主观性，经常会有错觉，在动画场景的色彩设计中往往是利用了这些视觉特性，从而产生了或美或奇的视觉效果。

1. 色相对比

色相对比是指色相环上任何两种颜色或多种颜色并置在一起时，因色相间的差异所产生的对比现象。以纯色色相为例，色彩在色相环上的相对位置，距离越远对比越强，距离越近对比越弱。

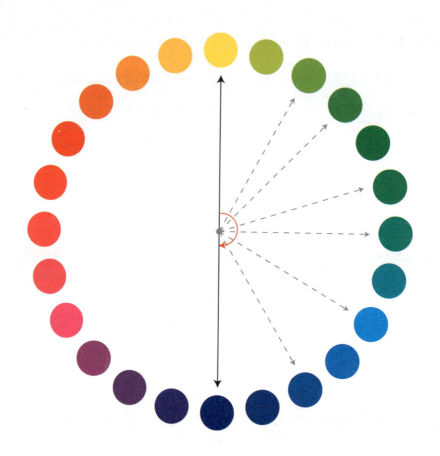

色相环

色相对比中由弱至强可分为以下几种。

同种色对比：同一种色相的明度、纯度发生变化，其色相感也会相应减弱，但色相差别极小，是最弱的色相对比。

同类色对比：色相环中30°以内的色，各色相仍属于同一类，画面中色相变化较弱。

邻近色对比：色相环中60°以内的色，各色相中仍包含相同的色彩因素，画面在有色相变化的同时较为和谐、统一。

三原色(三间色)对比：色相环中120°的色，色相之间互相不包含对方的因素，对比较强，画面效果饱满、丰富，图形明确、清晰。

补色对比：色相环中180°相对的色，是所有色相对比中最强的，需谨慎使用，如运用不当会在观者的视觉和心理上产生过度的刺激，但有时也可做特殊的强对比效果之用，较为常见的3对补色为红和绿、橙和蓝、黄和紫。

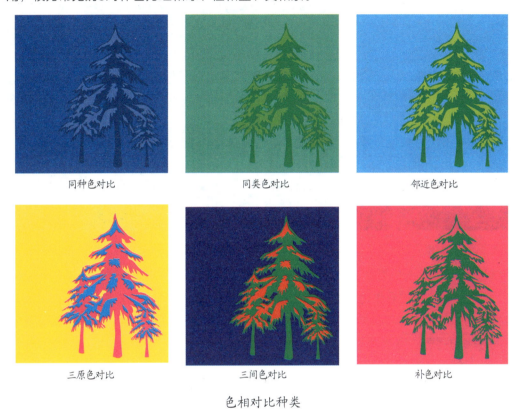

色相对比种类

案例分析

宫崎骏和他的吉卜力工作室出品的动画片总是围绕着如梦想、环保、人生、成长等深刻而令人反思的题材，艺术风格始终是清新自然、浪漫温暖的，总是令人产生抛开城市的污浊回归到大自然中的欲望。在色彩设定中多以纯色出现，湛蓝的天空、棉花糖似的云朵、绿色的自然界中布满了花朵，各种色相交织在一起，但多种色彩的并置并没有让视觉感到过度的刺激，而是以一种真实、朴素的画面效果冲击着观者的视觉，令人回味无穷。

2010年，吉卜力工作室出品的《借东西的小人阿丽埃蒂》再次以唯美的画面和感人的主题震撼了所有观众的心。该片中延续了其以往的色彩设计风格，小主人公阿丽埃蒂的红色服装与绿色的自然景物形成了鲜明的色相对比，在绿色的景物中出现一点红色，将观众的视线集中到这个几厘米高的红色小人身上。阿丽埃蒂的生活环境的色彩设计也是五颜六色的，每一个动画场景都像一幅美丽的画一般，让人过目难忘。

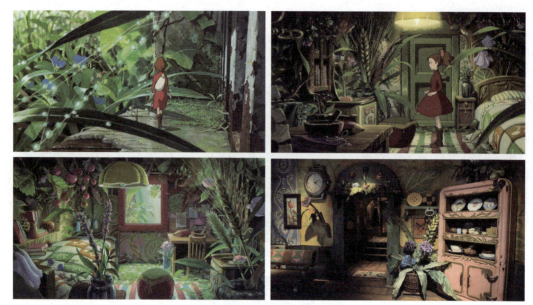

《借东西的小人阿丽埃蒂》

2. 明度对比

明度对比往往被看作动画场景的色彩根基,就如同一幅画面的素描关系,在动画场景整体色彩效果中起着至关重要的作用。决定明度对比的因素有两个:明度的深浅和色彩间对比的强弱。通过色彩在明度轴上的位置分析其属于是高调、中调还是低调;同时,从不同色彩在明度轴上的距离分辨其对比关系,两色之间距离越远对比越强,反之,距离越近对比越弱。

明度依据色彩的明暗与色彩之间的对比关系可分为以下几种。

高调强对比:以高调色为主,与低调色形成强对比,色彩明度反差大,因此图形清晰度较高、活泼,有刺激性,可表现如强光下阴影较为明显的景物,但因色彩中有过多的白与黑的成分,色相纯度感较弱。

高调弱对比:以高调色为主,明度对比较弱,图形模糊不清,画面整体感强,较为清新、淡雅,可表现光下柔和的景物,色彩明度高,因此纯度较低。

中调强对比:以中调色为主,明度对比较强,图形清晰,画面既有高调色也含有低调色,色彩饱满、丰富,色相感强,纯度较高,可表现在适中的光线下,景物色彩还原

真实的场景中。

中调弱对比：以中调色为主，明度对比较弱，图形模糊，画面朦胧，适宜表现如雾天、雨天中含蓄的景物。

低调强对比：以低调色为主，明度对比较强，高调色较为突出，有较强的刺激感，可在明度低的环境中突出局部变化，有强调的作用。

低调弱对比：以低调色为主，明度对比较弱，图形模糊不清，适用于表现黑暗的、阴冷的、哀伤的场景。

　　高调强对比　　　　　　　中调强对比　　　　　　　低调强对比

　　高调弱对比　　　　　　　中调弱对比　　　　　　　低调弱对比

明度对比种类

案例分析

《秒速5厘米》是新海诚创作的一部非常著名的动画片，其剧情没有过多的起伏和戏剧化的场面，只是以叙述的方式记录了一段日常生活中的故事，表现人的心灵。整部片子使用极其写实的场景设计，画面清晰、自然，使影片看起来就像平常在人们身边发生的故事一样。

其片中的色彩设计有很夸张的明度变化，如在正午的阳光中，操场上的景物与其阴影形成了高调强对比；黑夜中的景物与灯光下的电话亭形成了低调强对比；黑暗中没有任何光源照射的景物形成了低调弱对比；雪后送别的场景则采用了高调弱对比等，可见，利用不同的明度对比可以准确地表达出不同光线中场景的真实光影效果，同时又可烘托剧情中要表达的氛围。

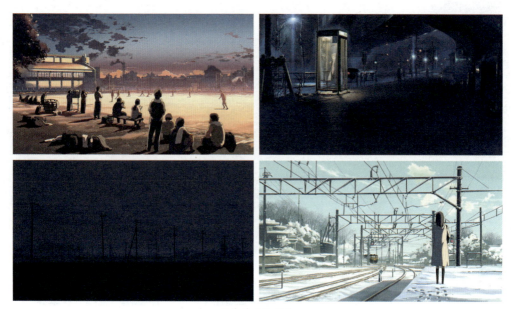

《秒速5厘米》

3. 纯度对比

　　色彩之间的纯度含蓄对比不像色相与明度对比那样能给人留下强烈的对比效果，其表现得更加隐蔽、含蓄，往往会被一些初学者所忽视。但纯度对比往往决定着画面的整体气质，高雅或是古朴，强烈或是含蓄。也许你遇到过这样的情况，同样一个橙红色，当它周围的环境是鲜艳的暖色调，你不会感到这个橙红色有多么的艳丽，而当这个色彩处在一个灰色调中，它则会极其艳丽夺目，这就是色彩纯度的魅力。

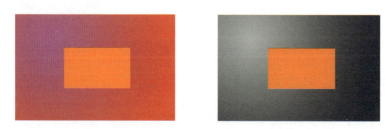

纯度对比

　　根据色彩在纯度轴上的位置，可将纯度分为：高纯度、中纯度、低纯度；根据不同色彩在纯度轴上的距离远近，可将纯度分为：强对比、中对比、弱对比。

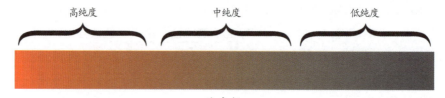

纯度依据色彩的纯与灰和纯度之间的对比关系可分为以下几种。

高纯强对比：以高纯色为主色调，与低纯色产生强对比，画面整体纯度较高，色彩艳丽，给人强烈、刺激的视觉感受，也会产生恐怖、疯狂的效果。

高纯弱对比：以高纯色为主，弱对比，画面整体纯度高，但图形不清晰，易产生对视觉较强的刺激感，吸引观者的注意力，但长时间的高纯色调会使人产生视觉疲劳。

中纯强对比：画面色彩纯度适中，有高纯色亦有低纯色，层次感丰富、饱满，可表现较强的空间效果。

中纯弱对比：画面以中纯度为主，对比较弱，图形清晰度较弱，适宜表现具有一些朦胧感的景物。

低纯强对比：画面以低纯色为主，与高纯色形成强对比，图形清晰，可在灰色调中点缀某个纯色，具有突出局部的效果。

低纯弱对比：画面以低纯色为主，整体感强，但图形模糊不清，给人平淡、消沉、悲凉之感，可用在有意削弱景物外形的特殊场景中。

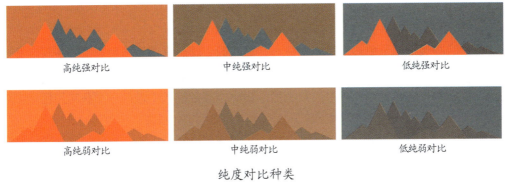

纯度对比种类

案例分析

《玛丽和马克思》是一部黏土动画片，该片描述了一对持续了20年之久的笔友之间的友情故事。其中男主人公马克思是一位肥胖的自闭症患者，女主人公玛丽是一位胖胖的有些抑郁和孤独的小姑娘，两个人都处于十分孤独的生活环境中。

作者在该片中填充了很多黑暗的色调来展示两人的精神世界。马克思的世界是黑与白的灰色空间，玛丽的世界充满了让人心情沉重的阴霾的棕褐色，作者尽可能地将色彩变化维持在最小化，唯一突出的地方是一些点缀的红色，如马克思帽子上的毛球，玛丽的红卡子、嘴唇、信箱、手提箱等，这几点红色在灰黑色和棕褐色的空间中异常明显，正是利用了色彩的纯度对比突显了该片与众不同的画面效果，这也是该片给观众留下极其深刻印象的一个重要因素。

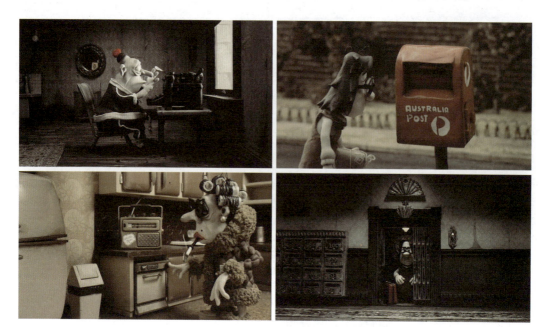

《玛丽和马克思》

4. 冷暖对比

色彩的冷暖不属于色彩的基本属性，它是人的心理感受作用在色彩上的表现。冷感与暖感大多来源于人们的生活经历，因此在利用冷暖对比进行色彩设计时应遵循常规感受而不能违背，如蓝色给人冷感，红色给人暖感，绿色给人中性感……在常见色相中通常认为，红、橙、黄为暖色，绿、蓝、紫为冷色，其中橙色最暖，蓝色最冷。

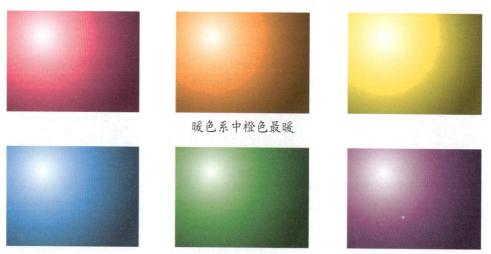

暖色系中橙色最暖

冷色系中蓝色最冷

同时还应注意冷暖是相对而言的，同为红色，有相对较冷的红色如品红，也有相对较暖的红色如朱红；绿色相对于蓝色显得较暖，而相对于红色则是较冷。

同为红色,左侧颜色更冷,右侧颜色更暖

暖色调

冷色调

相对于暖色调更冷,相对于冷色调更暖

5. 色彩对比与面积和形状

色彩总是附着在形之上的,色与形有着密切的联系,两者互相作用、互相影响。动画片是固定在屏幕画面中的,在其规范的画面比例中,色彩的面积直接影响到画面的整体效果。因此,我们在场景设计时要综合考虑色彩与面积的特征。

在色彩关系不变的情况下,相对比的色彩中其面积的扩大与缩小,会影响其对比效果。面积相等时,色彩对比最强;反之,面积比例悬殊,色彩对比减弱,表现效果不同。

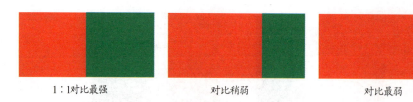

| 1:1对比最强 | 对比稍弱 | 对比最弱 |

色彩对比与面积的关系

同一种颜色在相同的底色上，其面积越大，形状越完整其易见度越高；反之，面积越小，形状越散，其易见度越低，甚至会被同化。

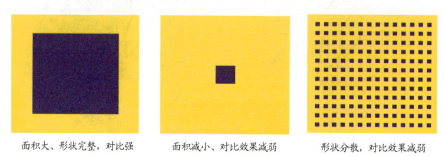

| 面积大、形状完整，对比强 | 面积减小、对比效果减弱 | 形状分散，对比效果减弱 |

色彩对比与面积和形状的关系

6. 色彩对比与色彩间的距离

色彩附着在形状上，是以形的形式出现的，必然会有一定的摆放位置，色彩效果总是伴随着其相对应的位置关系，任何一种色彩总是在整体环境中被显示出来的。对比中的色彩，在色彩之间因素不变的情况下，色彩之间的距离越远其对比效果越弱，色彩之间的距离越近直至重合，其对比效果越强。

| 色彩之间的距离远，对比效果弱 | 色彩之间的距离近，对比效果加强 | 色彩重叠，对比效果最强 |

色彩对比与色彩间的距离关系

7. 色彩的连续对比

相对比的颜色并不是在同一时空内出现的，而是有先后的时间变化。当第一幅画面出现，其色彩对视觉产生了一定的刺激性后随即消失，但在视觉中会留下虚影和色感，其产生的效果与下一幅画面中出现的色彩之间产生了新的对比关系，这一过程被称为色彩的连续对比。连续对比源于人类的生理现象——视觉残像，其包括积极残像和消极残像。

积极残像指在强烈的图形和色彩刺激后,短时间内视知觉中出现了与原刺激光度性质差不多的残像。例如,电视机在关机后的几秒之内,屏幕上仍可见最后的画面残像;观看一个亮着的灯泡几秒,然后迅速转向黑暗的地方,眼前会出现与灯泡形状类似的虚影。积极残像形成了正后像,在动画制作中逐张绘制后,连续播放所形成的动态影像,即是利用了该原理。

消极残像指在强烈的色彩刺激后,视觉会有疲劳和不适感,人的生理会自动产生与该种色彩的补色来平衡视觉感受。如在看过一幅大面积的红色画面后,再转看白色背景后,会产生绿色的残像。消极残像也称为负后像,是人类生理活动中一种自我调节的功能,其包括求补色感、求全色感等现象。

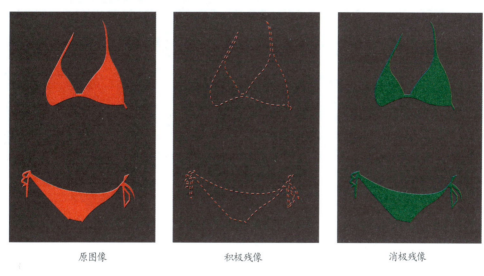

原图像　　　　　　积极残像　　　　　　消极残像

色彩的连续对比

色彩的积极残像和消极残像的规律可以充分运用于影视、动画的领域,有助于强调色彩的传达和感染力,根据剧情需要来调节色彩对人体视觉的刺激,以减少视觉疲劳。

案例分析

《埃及王子》这部动画片发生在埃及的国土上,地处黄沙之中,金黄色的金字塔和狮身人面像更是埃及的象征,埃及人的服饰也多以黄褐色为主。因此,该片中的主要基调选定为黄褐色。埃及地处阳光充足之地,几个主场景的光感设计也较强,色彩明度对比强烈,观者在影片开篇的几个镜头中就能感受到沙漠中令人炫目的日光。然而,如果全片皆是一种高明度强色调的刺激会使人产生视觉疲劳和乏味感,因此,该片中运用了与黄色相对的蓝色调进行了调节。如摩西与姐姐相见的一场戏中,阴冷的蓝色调不仅符合了真实的夜景光线,而且烘托出一种忧郁而伤感的气氛,此种补色色调互相衬托的方

法不仅符合剧情的要求，而且使全片看起来波澜起伏，有节奏感，同时也能适应观众的视觉生理要求，符合色彩的连续对比原理。

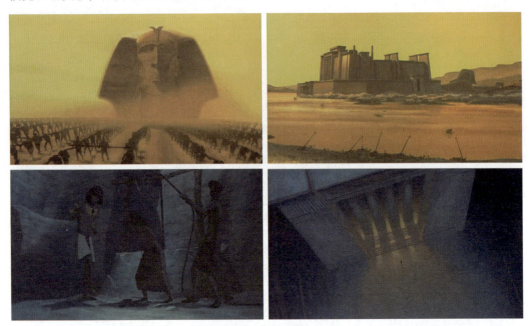

《埃及王子》

5.2 色彩体现感受

动画片中的色彩同样具备强烈的表现力，使观者在观看的过程中能够感受到喜怒哀乐、悲欢离合，不论其对色彩留意与否，色彩无时无刻不在发挥着其自身的影响力。

5.2.1 色彩体现冷与暖

色彩所体现的冷暖感是依靠人们的主观感受积累而成的，除代表暖色的色相红橙黄和代表冷色的色相蓝绿紫之外，高明度的色一般感觉较冷，其中白色最冷，低明度的色感觉较暖，黑色最暖；冷色色相其纯度越高越冷，纯度降低后则转暖，暖色色相纯度越高越暖，纯度降低后转冷；透明色一般较冷如湖蓝、群青等，其适宜表现空间感、流动感及深远感等，不透明的色如大红、橙黄等色给人感觉较暖，适宜表现阳光、刺激感、静止感等。

■ 案例分析

《公主与青蛙》中，角色由室内走出室外，场景的受光部分与阴影部分的色彩形成

了冷与暖的对比，增强了暖色的光感；再如鳄鱼在水中游动，将覆盖在水面的浮萍拨开，露出了深蓝色的水，同时在阴影中形成了鲜明的黄绿的暖色与蓝紫的冷色相对比，画面因冷暖对比而更加真实、生动。

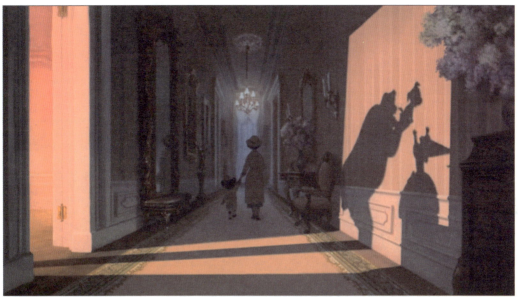

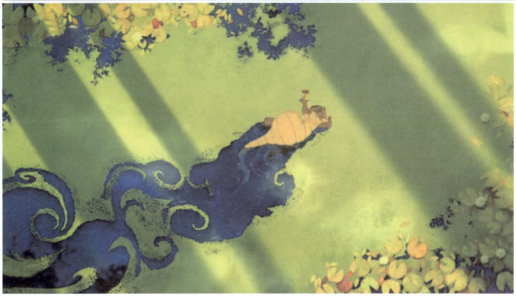

《公主与青蛙》

5.2.2 色彩体现前进感与后退感

色彩会引起观者产生距离上的远近感，如暖色感觉近，冷色感觉远；纯度高的色感

觉近，纯度低的色感觉远；强对比的色有前进感，弱对比的色则有后退感。

▎ 案例分析

《海底总动员》中的场景设计描绘了一个生动、真实的海底世界，色彩设计是它的闪光点。如下图中近处的景物由红色、绿色、紫色、黄色等多色相、高纯度、高明度、强对比色组成，而远景部分则以翠绿、湖蓝等冷色调、弱对比来进行处理，色彩造成了空间的远近感，再配以近实远虚的景物，呈现出海底的一望无际、强烈深远的空间。

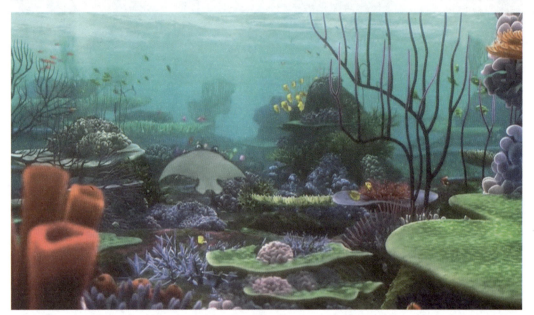

《海底总动员》

5.2.3 色彩体现华丽感与朴素感

色彩体现的华丽感与朴素感主要表现为彩色显示华丽感，无彩色显示朴素感；强对比色有华丽感，弱对比色有朴素感；高纯度、高明度的色有华丽感，低纯度、低明度的色有朴素感；肌理光滑细腻，色彩光亮的色系呈现华丽感，反之，肌理粗糙疏松，色彩表现力较弱的色系呈现朴素感。

▎ 案例分析

《灰姑娘》中，灰姑娘所居住的房间中的场景多选用灰色、蓝灰色、暗红色等低纯度、对比弱的色彩，表现出灰姑娘艰苦朴素的生活。在皇宫中则使用了金黄色、红色等高纯度、对比强的色彩，体现出皇宫的华丽感。

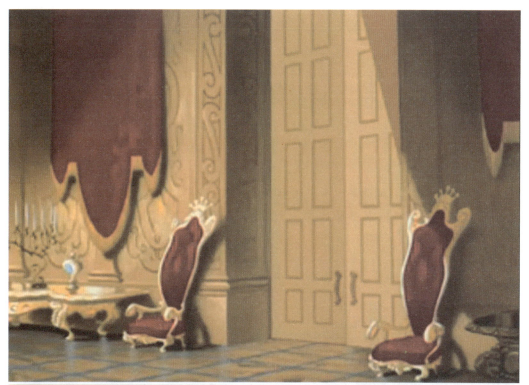

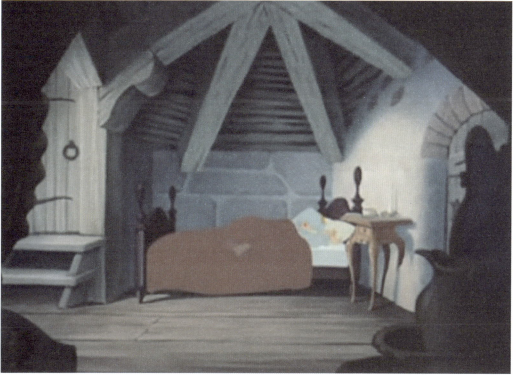

《灰姑娘》

5.2.4　色彩体现轻软感和重硬感

色彩体现出的轻软感和重硬感是根据人们日常生活中的经验得来的，如色彩明度高、纯度高、暖色等色系给人轻软的感觉，明度低、纯度低、冷色则给人重硬感；肌理松软给人轻软的感受，肌理细密则给人重硬感；色彩过渡细腻、层次丰富的给人轻软感，色彩过渡较少、较为粗犷则给人重硬感。

案例分析

在《冰河世纪》系列动画片中，动物身上粗糙的皮毛、坚硬的石头等给人以重硬的感觉，而天空中漂浮的白云、皑皑的白雪则会给人轻软之感。因此，在动画设计中要遵循日常生活中的经验，合理安排色彩，才能给观众留下真实、准确的质感感受。

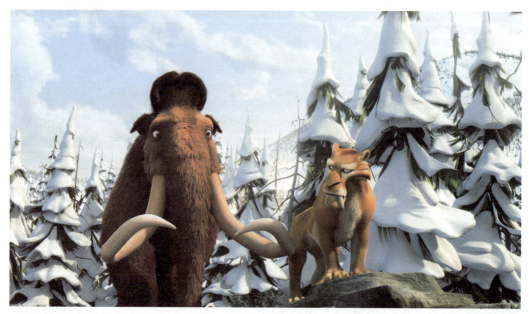

《冰河世纪》

5.2.5　色彩体现兴奋感与沉静感

色彩常用于烘托人物的心理变化，其中暖色调、纯度高、对比强的配色给人以兴奋的感觉，同时带来积极效应，而冷色调、纯度低、对比弱的配色给人带来沉静的、消极的感受。

案例分析

《海底总动员》开篇中，两只小丑鱼莫林和卡萝看着自己马上要破壳的孩子，幸福

地憧憬着未来……此时的海底沐浴在阳光中，各种色彩艳丽的海洋生物、红色的小丑鱼、蓝色的海底世界形成了高纯度、多色相的色调，烘托出幸福、快乐的氛围。然而，在经历了一场突发的灾难后，卡萝和孩子都被吃掉了，只剩下莫林自己，海底的光线变暗了，一切色彩消失了，最终形成了一个深蓝色调，悲伤、阴郁顿时扑面而来。可见，不同的色调可以营造不同的情感氛围。

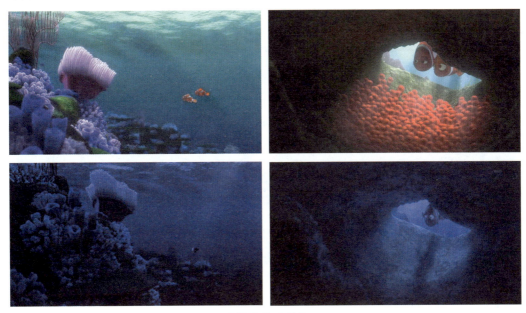

《海底总动员》

色彩所带来的各种心理感受更多取决于人的主观因素，运用色彩反映角色的心理变化即是人对色彩的客观表现的主观反映，只有在实践和观察中不断学习和总结，才能将其更加准确地运用到动画的色彩设计中。

5.3 色彩的联想及其象征意义

长久以来，某种色彩常会成为某种特定内容的代名词，于是该色彩就成了该事物的象征，会与民族、传统、习性等有关，也会涉及服装、饮食、音乐等多个领域，从而产生色彩的共通性。因此，了解色彩带给我们的联想与象征对日后动画色彩的设计有着至关重要的作用。下面从几个常见的色相来分析色彩的联想及其象征意义。

5.3.1 红色

红色是基本色相中色光波最长的，其能够在人们的视觉生理上产生最强烈的刺激

性、纯度高、注目率高，它能够产生加速血液循环的作用，因此往往具有较为积极的鼓舞作用。

红色是自然界中火与血的色彩，它往往可以让人联想到积极的一面，如活力、喜庆、热烈、兴奋；同时也有着消极的一面，如危险、警告、恐怖等信号。在我国红色是国旗的颜色，因此它往往被看作极具中国代表性的色彩。

5.3.2 橙色

橙色是所有色彩中最暖的颜色，它的刺激性虽没有红色那样强烈，但同样也是一种高注目率的颜色，它既包含了红色的热情又具有黄色的明亮感，因此橙色给人以饱满、温暖、光明的感觉，是一个较为积极的色彩。但如果是降低了纯度的橙色则会给人们带来病态、悲观的感觉。

5.3.3 黄色

黄色是所有有彩色相中明度最高的，它与明度较深的颜色搭配能引起较高的注目率，黄色能象征日光，给人以光明、轻快的感觉，有着极为积极的意义，如象征辉煌、希望、智慧等。黄色是中国传统的贵族色，尤其在清朝，皇家一般都以黄色为尊，老百姓是不可以随便使用的。但同时需注意，在一些信仰基督教的国家里，黄色被当作下等色。

5.3.4 绿色

绿色在各色相中属于一种中庸色，明度、纯度都不是极高的，视觉刺激性不大，冷暖方面也属于中性色。绿色往往给人以平和、稳定之感，它有很多积极向上的意义，如生命、健康、和平、安全、前进等。而在一些西方国家，绿色也有嫉妒、恶魔、怪物之意，如影视作品中的绿巨人、怪物史瑞克等。

5.3.5 蓝色

蓝色有着多重的含义，它是所有色相中最冷的颜色，给人以沉静、寒冷之感，从某种程度上讲，蓝色是一种消极的颜色，会给人带来与红色相反的感受，如阴冷、悲伤、平静、遥远等。如著名的蓝调音乐，其风格中体现了一种悲伤、忧郁的氛围。而蓝色也

有其积极的象征意义，给人以高雅、智慧、冷静的感觉。在西方蓝色代表着名门贵族的血统。在很多影视作品中，蓝色往往被用于强调科技感、现代感、神秘感，如神秘的蓝血人、阿凡达中的纳美人等。

5.3.6 紫色

紫色是基础色相中波长最短，明度最低的，因此相比较而言，它的注目率会较低。在自然界中，紫色是比较少见的，因此紫色往往被看作神秘、高贵的色彩。在我国紫色是仅次于黄色可代表等级的颜色。在日本、西方等国家，紫色同样是十分尊贵而庄重的颜色，如在西方一些国家的宴会上，黑色、紫色是专用的服饰色。在动画作品设计中，紫色常被用于女性的生活环境中。

5.3.7 白色

白色是无彩色，它不含纯度，且明度最高。在色彩学中，白色被看作全色光，其包含所有的色相，因此白色也可以象征着光明。在西方白色有着纯洁、神圣的含义，而在东方白色则意味着悲伤与死亡。白色在色彩搭配中被看作百搭色，可以作为多色相画面的色彩调和剂，在色彩搭配中可以起到较大的作用。

5.3.8 黑色

黑色没有色相感，其作为全色相的色，能给人较暖的感受。黑色的消极方面能给人以恐怖、悲哀、绝望、死亡等感觉，其也有积极的作用，如铁面无私、刚正不阿、坚毅、庄重、深沉等。黑色在色彩搭配中也是百搭色，可以和任何颜色相配，也可以作为多色相画面的调和剂。在一些代表现代科技生活的用品中常被设计成黑色，如计算机、电视、音响等。

5.3.9 灰色

灰色是一种中性色，没有强烈的性格特征，注目率和认知度都很低，但它却能作为一种流行色常和其他颜色搭配在一起使用。当然也有一些动画作品中会用灰色调来营造一种特殊的艺术氛围，如某个回忆的镜头。一般灰色象征着阴天、平凡、忧郁、消极、中庸等。

5.4 动画片色彩设计案例分析

案例分析

《鬼妈妈》是一部典型黑暗风格的童话故事，该片的导演亨利·塞利克就是著名的布偶动画《圣诞夜惊魂》的导演，与《圣诞夜惊魂》相同，《鬼妈妈》中也充满着浓重的怀旧气息，从开篇导演就极力营造出一个黑暗而颓废的世界。

在开篇的场景中，一家人搬到新的住所，这个房子有个温馨的名字叫作粉色城堡，其外墙是粉红色的，但却被笼罩在灰暗并有些恐怖和怪异的气氛中。整个镜头画面都是低纯度、低明度、冷色调的配色，空中乌云密布，屋子四周弥漫着烟雾，房间里灯光昏暗，甚至泛出一丝绿色，混乱的房间、白色的墙壁、脏兮兮的家具……表现出小主人公凯瑟琳对这个新家和父母的不满，并迅速将观众带入一个神秘、恐怖、未知的氛围之中。只有凯瑟琳的服饰色成为一个亮点，黄色的雨衣雨鞋、红色的毛衣、蓝色的头发、蓝色的指甲油，与灰色的环境形成鲜明的纯度对比，暗示出这是一个活泼、好动，充满好奇心的小女孩。

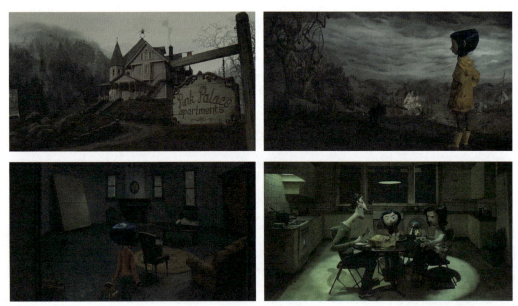

《鬼妈妈》中的场景1

当凯瑟琳通过一个神秘的蓝色通道到了另外一个"妈妈"那里，一切都被改变了，世界变得美好起来，场景变成了多色相、纯度高的强对比画面，五颜六色的美食、红色墙壁的卧室、暖洋洋的灯光，氛围顿时变得温馨而舒适，让凯瑟琳立刻喜欢上了那里。

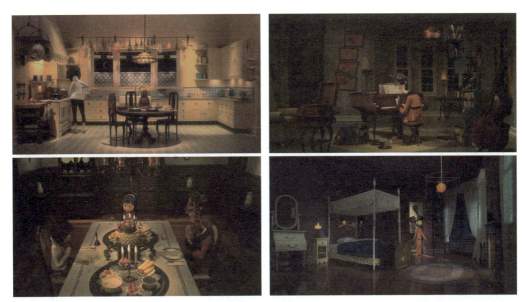

《鬼妈妈》中的场景2

当凯瑟琳发现了异常后,环境再次发生了色彩变化,本来温馨的暖红色卧室变成了怪异蓝紫的色调,粉红别墅在月光下变成了蓝色,鬼妈妈现出本来面目,房间中的色彩变成了纯度极高的鲜红色、紫色、绿色,这些强烈的、不自然的色彩搭配,充分烘托出离奇、怪异、充满恐惧感的氛围。

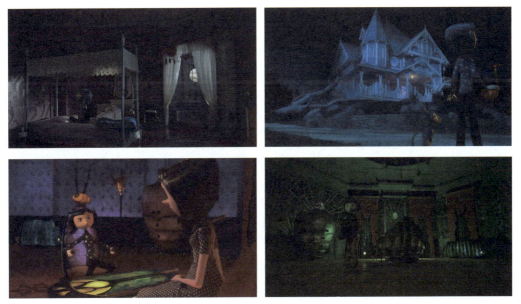

《鬼妈妈》中的场景3

凯瑟琳经过自身的努力并在朋友的帮助下,终于救出了自己的亲生父母,一家团

聚。当一切恢复平静后，场景中的色彩也发生了变化，原来昏暗的天空露出蓝色，树木透出了绿色，粉红别墅露出了粉红色的外墙，花园中开满了鲜艳的花朵，人物角色也都换上了色彩缤纷的衣服。在晴朗的天气中，色彩的明度对比提高了，色相丰富了，但仍旧保持着本片怀旧的哥特式风格，一种和谐、温馨的气氛油然而生。

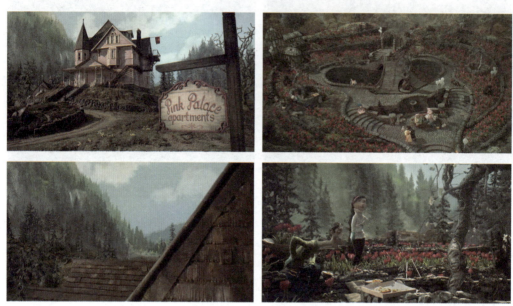

《鬼妈妈》中的场景4

5.5 光影基础

光是我们能够看到物体与色彩的一个基本因素，在动画这种视觉艺术中，光也起到了至关重要的作用。光和影的运用不仅可以增强视觉画面的艺术表现力，也可以作为造型、表意、抒情的重要手段。本节着重介绍光影造型的基础知识，及其在动画视觉表现方面的重要作用。

5.5.1 光源类型

光是物体可见的前提条件，没有光，世界就成了一片漆黑，无论是强光、弱光、日光、灯光，在我们的日常生活中都是必不可少的。影是光照射在物体上，在物体的背光面留下的较深的阴影部分。不同的光照射在不同的材质和形状的物体上会产生不同形状、不同明度、不同色相的阴影。因此，我们首先需要了解光的类型。

1. 自然光

自然光指大自然中存在的光源，如日光、月光、星光等。随着时间段的不同所发出的光会有所不同，因此产生了白天、黑夜。动画作为具有时间性的影视作品，应充分了解其各自不同的特征，这样才能被观众认同。

2. 人造光

人造光是指人为制作出来的光源，如白炽灯、钨丝灯、烛火及霓虹灯等。照明使用或是装饰使用的人造光源品种繁多，其各自的特点也较为突出。在动画作品中，人造光的使用较为普遍，因为动画是一门想象的艺术，丰富的人造光更适用于创造出设计者主观的奇特效果。

5.5.2 光源的投射方向

光源的投射方向包括：顺光、侧光、逆光、顶光、底光、平射光、斜射光和散射光。

1. 顺光

光源、镜头、景物，依据此顺序依次排列形成顺光效果。光源正对景物，镜头所摄景物的受光面较大，画面明度较高对比弱。但如果光源强度较为强烈，且镜头朝向景物正面，此时的阴影则处在景物的背后，因此画面中无法表现阴影，容易造成景物过于平面化，缺少层次感和立体感。

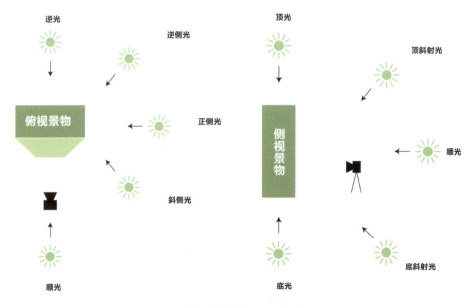

光源投射方向示意图

2. 侧光

光源侧对景物，镜头朝着景物的受光面与背光面之间。因此，画面中即包含亮面，又包含暗面和阴影，画面层次较为丰富。侧光源方向是较为常用的，它可以有力地塑造出景物的体积感，对景物的透视、结构、色彩、材质等均有较好的还原效果。

3. 逆光

光源在景物背面，镜头所朝方向为景物的背光面，因此所摄画面整体处于暗影之中。逆光也称为轮廓光，它可以照亮被摄景物的轮廓，使其与背景分离而产生空间感，也可因剧情的需要被用于制作某种特殊的光影效果，如恐怖和未知的。

4. 顶光

光源从物体的正上方照射下来，接近于太阳光正午时段的光照特点，景物的投影面积较小。此种光源常被用于制营造某种特殊气氛，如神圣、庄严之感。

5. 底光

底光与顶光相对应，光源从物体的正下方透射，此种光影在自然界中极少出现，一般被用于营造特殊氛围，如诡异的、恐怖的气氛。

6. 平射光

平射光中光源的水平位置较低，在自然界中近似于太阳刚刚升起或是将要落下时的照射角度。此时光源强度弱，较为柔和，色彩偏暖，景物的投影形状较长，适宜表现浪漫、温暖的氛围。

7. 斜射光

斜射光处在平射光与顶射光位置之间，近似自然界中上午和下午时间段的光照特点。此时光线适中，具有较强的塑型能力，可充分表现景物的立体感、质感和空间感。这种光照角度在动画设计中是最为常用的。

8. 散射光

散射光出现在一些特殊的天气条件中，如阴天、雨天等，空气中有较多的尘土、粒子，在光线照射下，光经过了多次的折射，降低了光照的强度，因此光照效果较弱，中间色调多，明暗对比弱，适宜表现一些阴郁的情景。

在一副静态画面或是一个动态镜头中，常会同时使用多种光源，不同的方向，不同的强弱，不同的色温，以塑造出完整的画面效果。在传统的二维动画中，光影设计就是模仿各种光源，设计师在头脑中虚构出光源的诸多属性，将画面中的景物和人物有机地统一起来，从而营造出剧情所需要的光影效果。

5.6 光影在动画片中的作用

光影在动画片中的作用包括：营造场景的空间、交代时间和背景、渲染影片气氛以及展开故事情节。

5.6.1 营造场景的空间

前面讲过，动画场景的最终目的就是为动画片创造一个虚拟的空间，为动画角色提供表演的舞台。光影亦是如此，营造一个真实的场景空间是它最基本的任务。光影营造场景空间主要表现在，满足剧情所要求的场景中应体现出来的真实光影，刻画出场景的空间层次感。

5.6.2 交代时间和背景

利用场景中的光影来表明故事发生的具体时间和背景，如季节变化中的春、夏、秋、冬；气候变化中的阴、晴、雨、雪，以及不同的日光、月光、灯光、烛火、篝火，或是平射光、顶射光等，都可以通过光影设计体现出来。

5.6.3 渲染影片气氛

动画片中的气氛往往要依靠场景中的光影来进行渲染，其关系到一部动画片的类型定位，如史诗型的《埃及王子》，在场景中要体现出宏大、辽阔的氛围，其中色调和光影起到了十分重要的作用；再如童话式的《爱丽丝梦游仙境》，该片中的光影运用接近于舞台光效，场景的四周均处于暗影中，只有角色活动的区域内有类似追光效果的光线。

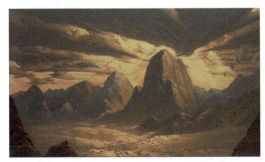 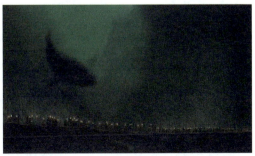

《埃及王子》中的场景

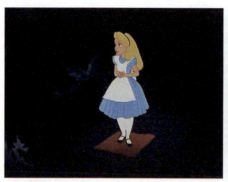
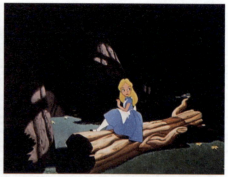

《爱丽丝梦游仙境》中的场景

5.6.4　展开故事情节

光影在动画中不仅有衬托的作用，还是促进剧情发展的一个重要手段。它常以心理暗示的方法来引导观众对下一幕情节的猜测，或是通过光影来强化矛盾让观众提出质疑等，以起到推进故事情节发展的作用。

■ 案例分析

影片中不同场景由于其剧情的要求不同，需要通过不同的光影表现出不同的情感氛围。如《阿凡达》中男女主人公在神圣而美丽的家园树旁互相表白时，光影柔和，多采用侧逆光源，光源色采用紫色，衬托出蓝色的肌肤色彩，形成统一的蓝紫色调，夜晚肌肤上的光点更加突出了神秘的色彩，与霓虹灯般的树枝交相辉映。

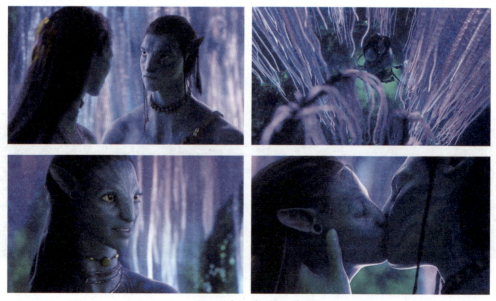

《阿凡达》中的场景1

在地球人攻打家园树的场景中，倒塌的树遮住了阳光，人物处在了灰紫色的暗影中，熊熊的大火形成了一个光源，从后方照过来，在人的侧面构成一道反差极大的亮暖色轮廓光，强化了人物悲哀的心情。景物都失去了本身的固有色，场景弥漫在雾气之中，纳威人本来蓝色的身体已看不到本身的颜色了。

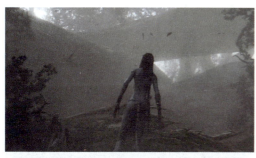
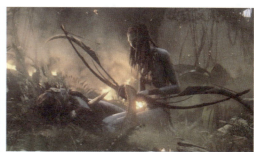
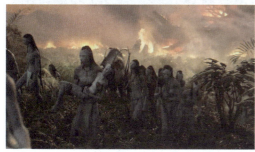
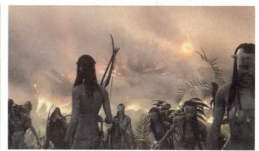

《阿凡达》中的场景2

案例分析

《魔女宅急便》是由宫崎骏执导的一部优秀动画片，其场景取材于欧洲的海边城市。该片为了搭建起一个完整的故事结构，讲述了一个成长的经历，其中掺杂了失败与苦恼。主人公小魔女并不像以往童话故事中的魔女那样无所不能，她除了飞行以外和普通人一样，当她到了陌生的城市，会遭到排斥，也会感到孤独，她还有一些小迷糊的个性。在片中小魔女也曾遭遇了失败，更严重的是甚至失去了魔法。此处，我们以《魔女宅急便》中一个重要的场景——面包房为例，分析其光影的作用。

面包房是《魔女宅急便》中主人公小魔女居住的地方，是该片主要场景，出镜率极高，此处选择了4幅处在不同的时间、不同氛围中的场景进行分析。

场景1：小魔女经过了磨难，终于来到这个海边的城市，她起初很喜欢这个城市，表现得十分兴奋，但事实并不像她想象中的那样，她没有受到大家的欢迎，也没有找到住处，将近天黑的时候，她来到了面包房前……此时的面包房处在夕阳的光影中，一是符合了当时剧情描写的时间，二是利用夕阳西下的光影效果烘托出小魔女沮丧的心情。画面在紫色调中，长长的影子覆盖了较多画面，呈现出淡淡的忧伤之情。

场景2：小魔女在面包房找到了安身之处，回归于平静。场景中表现的是深夜的景色，万籁俱寂，景物都模糊不清，只有一点街灯闪烁，光影在表现出时间特征的同时烘托出宁静的气氛。

场景3：小魔女在面包房内等待客人。画面中深蓝色的天空、红色的屋顶，色彩十分艳丽，艳阳高照，光影清晰，显示出这是一个晴朗的天气，导演在此处做了一个转折的对比，为后边忽然下起大雨埋下了伏笔。

场景4：小魔女狼狈地回到面包房，错过了约会，心情十分沮丧。面包房被笼罩在阴冷的气氛中，雨中的夜景烘托出哀伤的气氛，预示危险即将来临。在之后的剧情中，小魔女大病了一场，还失去了魔力。

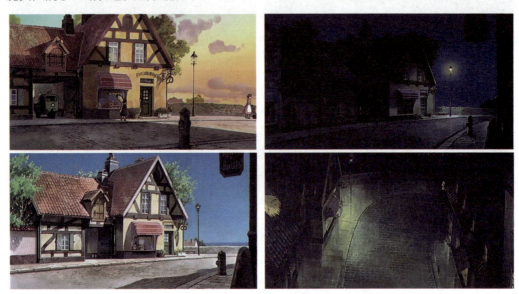

《魔女宅急便》中的场景

第6章
动画场景中透视效果的应用

- 常用绘制工具介绍
- 透视的基本原理
- 透视的种类及绘制实践

"透视"一词对于有多年绘画经验的人来讲并不会感到十分陌生，从初期的几何形体到深入的人体写生，从一个简单的罐子到一幅复杂的风景画，无一不蕴含着透视的原理。有些人可能也曾买过关于透视学的书进行研习，是不是会觉得理论性太强而无法读懂呢？在本章中，我们一起尝试使用一种简单的方法快速地学会画场景透视图，从中你会发现，学习透视并不是一件很难掌握的事。

6.1 常用绘制工具介绍

在绘制透视图之前，一些常用的工具是必备的，当然这些并不是唯一的，大家可以根据个人的绘画习惯进行不同的选择。下面介绍的是笔者常用的绘图工具，以供大家参考。

1. 铅笔

铅笔在选择时需注意笔芯软硬程度要合适，如绘制的是草图，有很多线条仅仅是作为辅助线，那么可以选用容易擦除的较软的笔芯。当然，也可以选用彩色铅笔进行草图绘制。在正式稿的绘制中，可以使用稍硬一些的笔芯，或是直接用自动铅笔，此时的铅笔线条要求均匀、准确、严谨，画面要整洁，较软的笔芯容易产生浮铅造成画面污损。

铅笔、自动铅笔

2. 橡皮

橡皮是绘景过程中必不可少的工具，在不同的情况下需要使用不同的橡皮。硬橡皮可将铅笔印擦除得较为彻底，可塑性橡皮或称软橡皮可减淡铅笔的印痕，或是需要擦除细节部位的时候使用，建议两种橡皮都要准备。

硬橡皮、可塑性橡皮

3. 尺子和三角板

　　尺子在透视中是必然会用到的,其长度要大于所绘景物的大小,最好使用透明质地的尺子。一般建议大家准备一副绘图三角板,不仅可以在需要测量角度时使用,还可以用于画一些平行线,使透视图更为规范。在绘制时要保证尺子的清洁度,以确保其在纸面上不会留下污痕。

三角板

4. 曲线板

　　曲线板是作为绘制某些不规则弧线外形时使用的,其由许多不同的规格和形状,在场景透视图中如遇到有较多弧线时,而线条的质量要求又较高,此时曲线板是十分好用的工具。

曲线板

5. 拷贝台

拷贝台是动画行业中必不可少的工具，它能够帮助你透过较厚的纸张把绘制好的透视图誊清为正式稿，以备上色或是扫描之用，省去了擦除草稿线的麻烦。

拷贝台

以上所介绍的仅为十分常用的5种绘制工具，每位设计师都会在不断地摸索中寻找到自己顺手的工具，现在市场上有较多新颖的绘图工具，让我们的绘画工作变得越来越轻松，大家可以尽量去发掘。

6.2 透视的基本原理

6.2.1 什么是透视

在一部动画片中，大到房屋建筑、山川溪流，小到桌椅板凳、锅碗瓢盆，无一不是处在透视关系中的。因此，在动画场景的绘制中，正确的透视关系是营造场景空间的基本前提。在以往的绘画中，大家对于透视也会有一些基本的认识，例如距离观察者越近的景物越大，相对远的景物则较小；整齐排列的景物沿着一定的方向汇集到一点，近处景物之间的距离远，远处景物之间的距离近……这些都是透视中的一些基础原理。

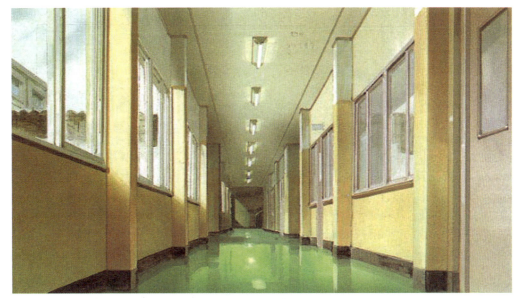

透视场景

几个横竖不一的线条组成的形状，为什么看上去就有立体感呢？透视实际上是利用了人的视觉假象而形成的一种规律，画面仍然是基于二维平面的，只是看上去它变得更加立体而真实了。透视画面就是将在头脑中假想出来的二维形式的立体画面缩小后画在纸上。

6.2.2 透视中的术语

1. 视平线

视平线是平行于观察者眼睛视点的线。例如你站在海边会看到海天相交的界线，或是站在空旷的平原上看到天与地之间的界线，那便是视平线，也可称为地平线。

视平线在透视中尤为重要，它决定了一幅画面视角的高低。当视平线处在画面较高的位置时，所表现出来的地面面积较大，主要适用于表现地面景物的画面，并且视平线高于人物的普遍身高，视野会显得更加开阔，景物间的距离稍远，有纵观全局的俯视效果；当视平线处在画面相对较低的位置时，平行或低于人的身高，则画面出现仰视效果，可以较多的表现天空的景物，而地面的景物则相对较为紧凑；当视平线处在适中的位置时，平行于人的正常视点，此时的画面效果符合人们日常的视角，画面景物较为真实。

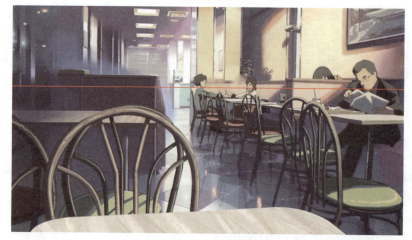

视平线适中

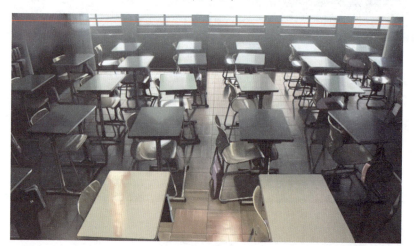

视平线偏高

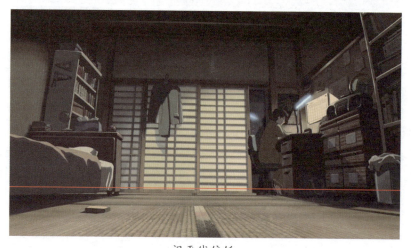

视平线偏低

2. 消失点

消失点也常被称为灭点，是指与透视画面不平行的线最终都会汇集到的点，这个点在透视中叫作消失点。例如铁轨向远处延伸，两轨间的距离会越来越近，最终会消失在一个点上，此点即为消失点，且消失点都是在视平线之上的。消失点在透视图的绘制中起着至关重要的作用，消失点的数量并不是固定的，这与画面选择的角度、内容都有关系，它可以是一个，也可以是多个。

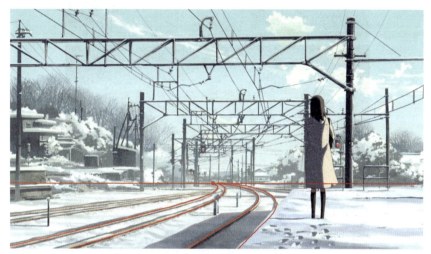

场景中的消失点

6.3 透视的种类及绘制实践

6.3.1 一点透视

1. 概念

一点透视也称平行透视，在所有的透视方法中是最简单的一种。透视画面中的主要立面是平行于观察者的，而其他的立面则与观察者呈90°垂直的角度。主要立面中形的比例、形态是没有透视变形的，而垂直于观察者的面则会向远处延伸至一个点，此点即为消失点，这种透视方法叫作一点透视。

一点透视常用在表现较为宽敞、广阔，纵深感较强的场景设计中，或是一些较大场面的场景设定，具有明确的说明作用，它可以清晰地呈现出场景中景物之间的位置关系。同时，因其画面中水平与垂直线较多，斜线较少，画面效果相对更加规范，适宜表现较为严肃、正式的场合。

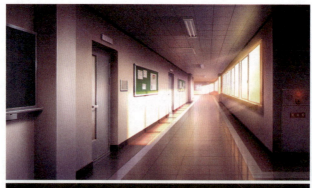

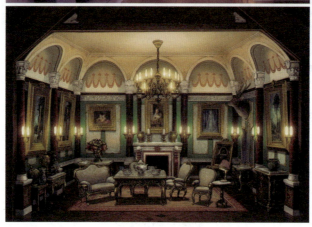

一点透视场景图

2. 基本绘制方法

以简单的长方体为例,首先确定视平线与消失点的位置,然后绘制出长方体中正对着我们的面,用水平、垂直线画出来,最后将所有与正面呈90°垂直的侧面与消失点相连,即可完成长方体的透视图。

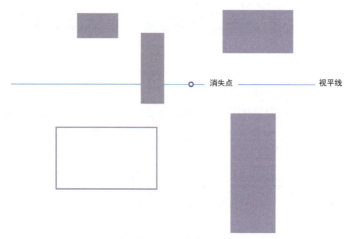

一点透视中的基本绘制方法

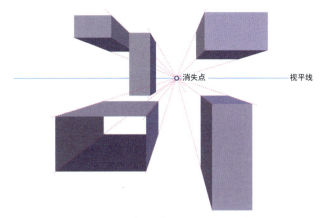

一点透视中的基本绘制方法(续)

3. 一点透视绘制场景

此透视通常是学生第一次学习透视场景的绘制方法,可以选择身边常见的场景进行练习,可以尝试从写生开始,再以归纳的方法进行绘制,此处我们选择教室作为绘制对象。

步骤1:首先根据你对场景构图的预想找到视平线的位置,然后在视平线上确定消失点。

在视平线与消失点的相对位置确定主立面墙,注意主立面墙的宽度、高度、比例、位置等因素。从消失点向立面墙的4个墙角分别引线,绘制出房子的整体构架。

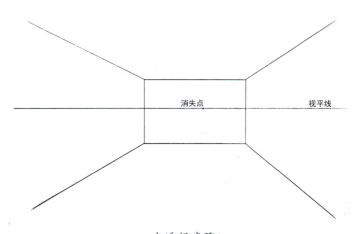

一点透视步骤1

步骤2:利用方块绘制法绘制出主要景物的外形,注意规划好各物体之间的比例、位置。如每个桌子之间的水平关系、间隔、窗与门的高矮、比例等。

透视物体可从物体的根部开始绘制,例如桌子是落地的,那么可以从地面先找到桌子的投影面,之后再从投影面的4个角画起与消失点相连绘制成长方体。注意,其中与视

平线平行的线为水平线，垂直于地面的线为垂直线，垂直于视平线的线为透视线，即从消失点延伸出来的线。

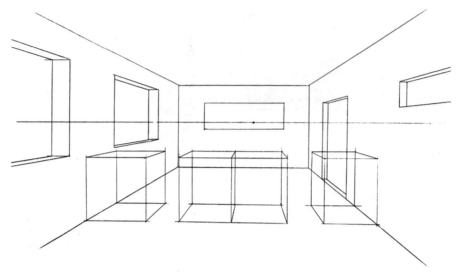

一点透视步骤2

步骤3：在绘制好的长方体中逐步找出细节，画好每一个结构。

在动画场景的设计中一定要注意画面不能太空，要区别于环境设计图，绘制出氛围。如在教室这个场景中，可以绘制出教室的凌乱，歪着摆放的椅子、打开的书本、桌面上的各种文具和杯子、墙上贴着的画等，都可以作为烘托气氛的点缀之处。

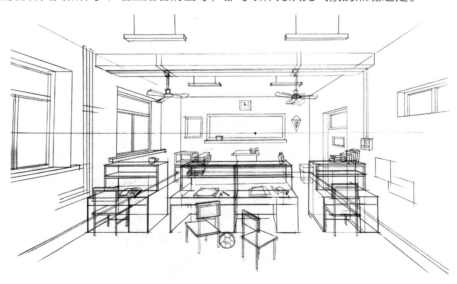

一点透视步骤3

步骤4：将教室的场景图誊清，绘制成正式稿。

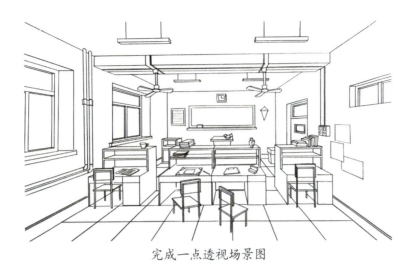

完成一点透视场景图

6.3.2 两点透视

1. 概念

在动画场景的绘制中,两点透视的使用效率是极高的,在一部动画片中两点透视会占据绝大多数的镜头画面。两点透视顾名思义,画面中有两个消失点,观察者处在景物的夹角位置,画面的中心总是从一个角延伸出去的,因此两点透视也被称为成角透视。

如果说一点透视属于比较经典的透视形式,那么两点透视则属于相对活泼的透视形式。在两点透视中除垂直线外,其余的线都是延伸至两个不同方向的消失点,因此该画面中横平竖直的线相对较少,而斜线较多,画面显得较为丰富。

两点透视适宜表现很多形式的构图画面,如较小的景别、动感强的画面、强调空间感的画面等。画面中的两个消失点距离越远,夹角越大,画面相对越平稳;反之,两个消失点距离越近,夹角越小,画面透视变化越强烈。

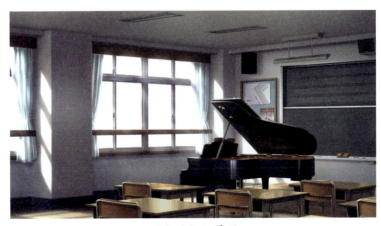

两点透视场景图

2. 基本绘制方法

以简单的长方体为例,首先确定视平线的位置,在视平线的左右两端确定消失点,然后绘制出长方体面对着我们的角的垂直线段,之后将线段分别连接左右两个消失点,以确定长方体的其他几个面,完成长方体的两点透视图。

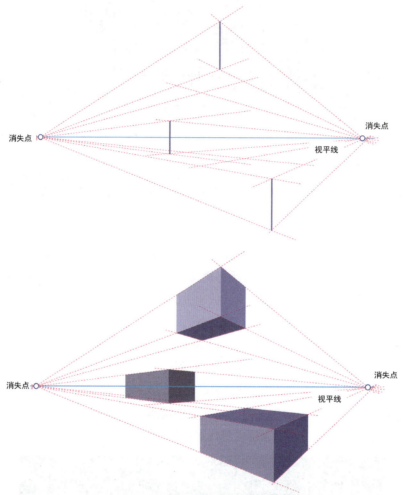

两点透视图中的基本绘制方法

3. 两点透视场景图的绘制步骤

此处以室内的厨房为例绘制两点透视场景图。

步骤1：首先根据你对场景构图的预想找到视平线的位置,然后在视平线上确定左、右各一个消失点,注意消失点要在画面两侧靠外的位置,如果过于靠近画面中心会造成画面边缘景物变形的情况。

确定好主要墙角的高度和位置,从左、右消失点分别向墙角线的两端引线,绘制出立面墙,搭建出整体房间的结构。

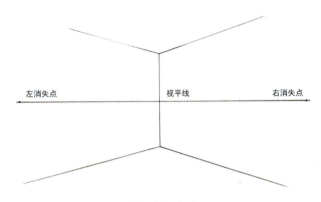

两点透视步骤1

步骤2：在各墙面上找出要绘制物体的投影面，右面墙上的形与左面消失点连线，左面墙上的形向右面消失点连线。

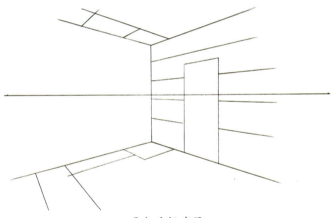

两点透视步骤2

步骤3：在平面投影形上延伸出立体面，左面墙平行的面向右消失点连线，右面墙平行的面向左消失点连线，垂直于地面的线绘制成垂直线。

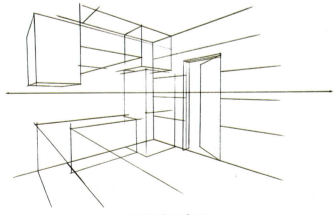

两点透视步骤3

步骤4：将物体的细节绘制完成，誊清成正式稿。

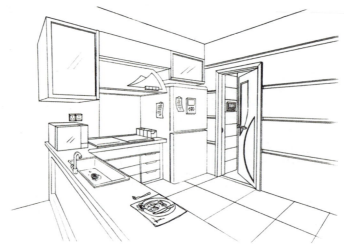

两点透视场景完成图

动画是想象的艺术，其画面视角不会总是停留在普通平视的位置，如果要表现由地面跃入空中，或是在空中飞翔时低头俯视地面等场景，就需要用到仰视或是俯视的效果，使画面看起来更加生动。

6.3.3 一点仰视透视

1. 概念

在一点透视的基础上加上仰视，犹如一个人站在地面抬头看向天空的效果。为了加强仰视效果，将一点透视画面中的垂直线向上方延伸交汇到一个点上，这个点称为天点。天点距离视平线越远，画面内景物的倾斜度越小；天点距离视平线越近，景物的倾斜角度越大，变形越明显，尤其是处在画面左右边缘的垂直线会出现倾倒的现象。所以，在确定天点时，要注意这个问题。

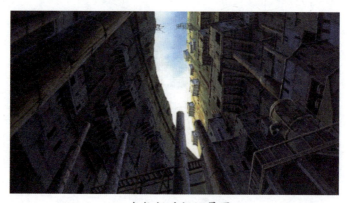

一点仰视透视场景图

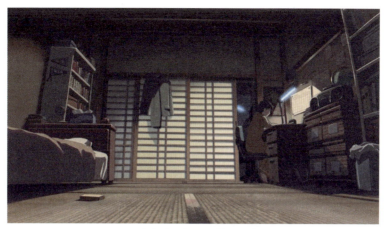

一点仰视透视场景图(续)

2. 基本绘制方法

以长方体为例，首先绘制视平线的位置，注意仰视画面中视平线是在画面下方的。在视平线上确定消失点，经过消失点绘制出一条垂直线，在垂直线上方确定天点。在平视透视中，立方体的垂直线此时与天点相连形成了倾斜线，而平视中的透视线仍然与消失点相连。

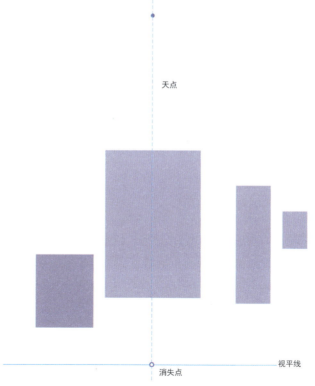

一点仰视中的基本绘制方法

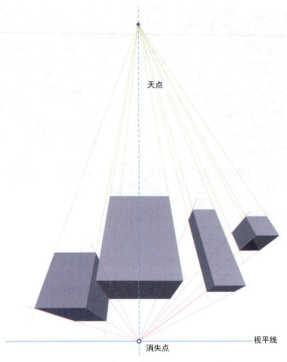

一点仰视中的基本绘制方法(续)

3. 一点仰视透视场景图的绘制步骤

此处以室外建筑物为例绘制一点仰视透视场景图。

步骤1：首先根据你对场景构图的预想，绘制视平线、消失点的位置，通过消失点绘制一条垂直于视平线的辅助线，在线的上方找到一点为天点。注意天点的位置不能距离视平线太近，避免造成画面左右两边景物过于倾斜而变形。

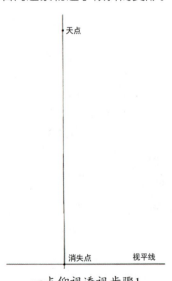

一点仰视透视步骤1

步骤2：利用方块绘制法绘制出主要景物的外形长方体，在平行透视中的水平线仍然绘制成水平线，垂直线与天点相连，透视线仍然连接消失点。注意不要把连接消失点的透视线与连接天点的线混淆。

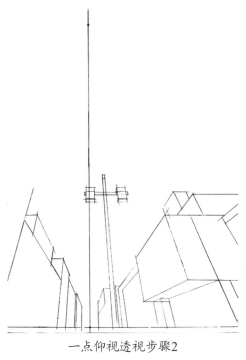

一点仰视透视步骤2

步骤3：在外形中找出细节结构，注意画出建筑物的错落与差异。

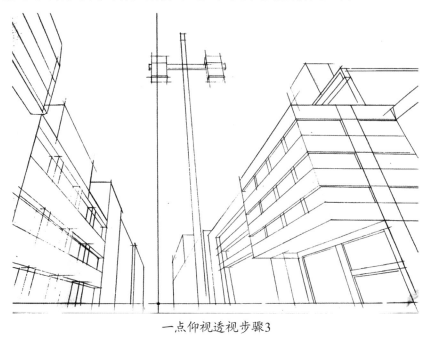

一点仰视透视步骤3

步骤4：将物体的细节绘制完成，誊清成正式稿。

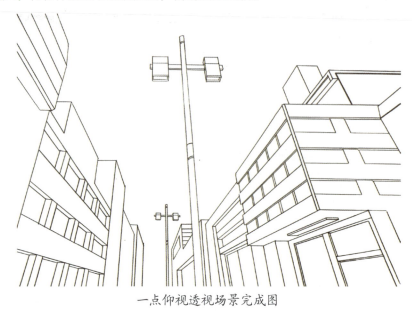

一点仰视透视场景完成图

6.3.4 两点仰视透视

1. 概念

与一点仰视透视相同，在平视两点透视的基础上加上仰视效果，平视透视中的垂直线延伸连接至天点，透视线仍然与左右两个消失点相连。

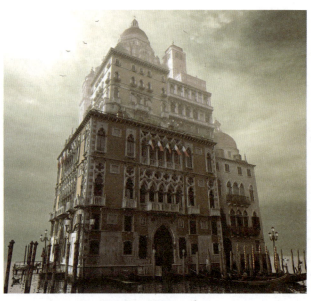

两点仰视透视场景图

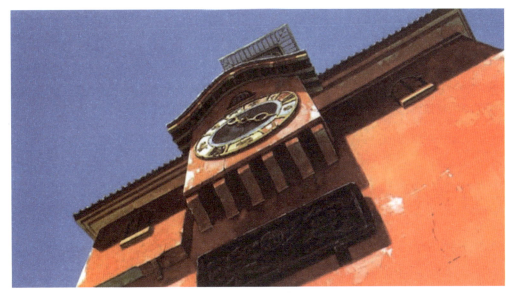

两点仰视透视场景图(续)

2. 基本绘制方法

以长方体为例,首先绘制视平线的位置,在视平线上确定左右两个消失点,绘制一条与视平线相交的垂直线,在垂直线上方确定天点。找出立方体的大小与位置,垂直线与天点相连成倾斜线,透视线仍然与左右两个消失点相连。

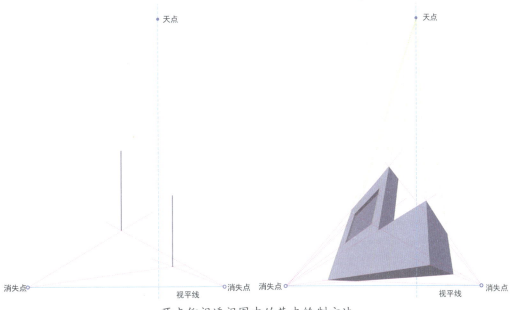

两点仰视透视图中的基本绘制方法

3. 两点仰视透视场景图绘制步骤

此处以室外建筑物为例绘制两点仰视透视场景图。

步骤1：首先根据你对场景构图的预想，绘制视平线、左右两个消失点的位置，然后绘制一条垂直于视平线的辅助线，在线的上方找到一点为天点。辅助线与天点的位置应在构图中主建筑物的夹角附近，不然容易造成主建筑物过于倾斜。

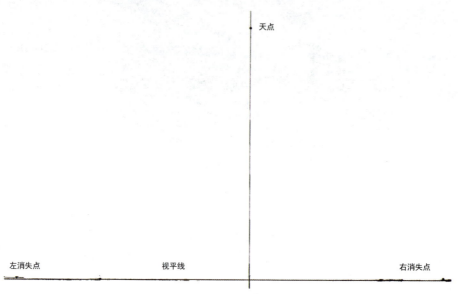

两点仰视透视步骤1

步骤2：利用方块绘制法画出主要景物外形长方体，平行两点透视中的垂直线与天点相连，其余的透视线仍与左右透视点相连。

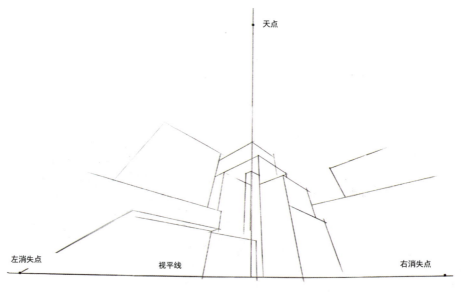

两点仰视透视步骤2

步骤3：在外形中找出细节结构，注意画出建筑物的错落与差异。

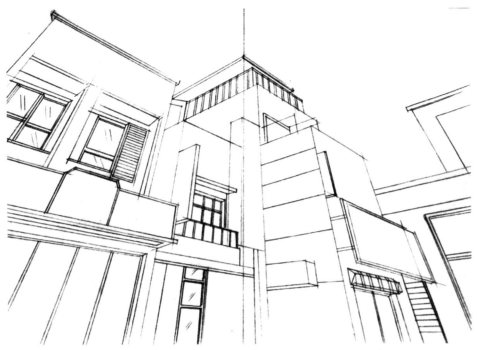

两点仰视透视步骤3

步骤4：将物体的细节绘制完成，誊清成正式稿。

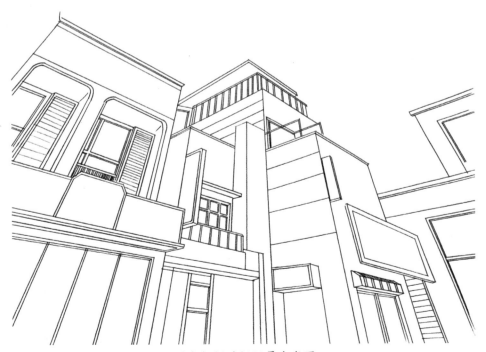

两点仰视透视场景完成图

6.3.5 一点俯视透视

1. 概念

在平视一点透视的基础上加上俯视，模拟出从上向下俯视的效果。与一点仰视近似，只不过此时的垂直线向下延伸至一点，称为地点，透视线仍然与消失点相连。

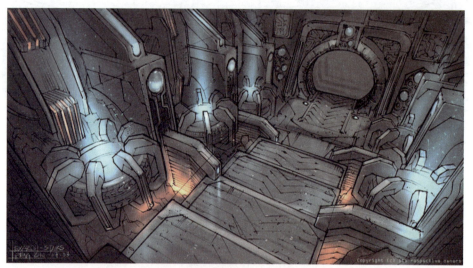

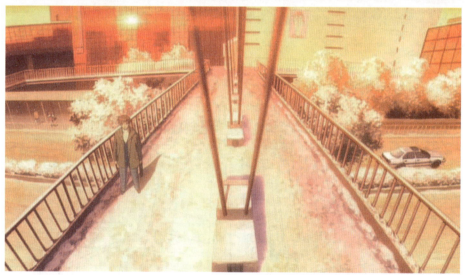

一点俯视透视场景图

2. 基本绘制方法

首先确定视平线以及消失点的位置，俯视中的视平线是在画面的上方，然后通过消失点绘制一条垂直线，在垂直线的下方确定一点为地点。地点距离视平线越远，画面内景物的倾斜度越小；地点距离视平线越近，景物的倾斜角度越大。

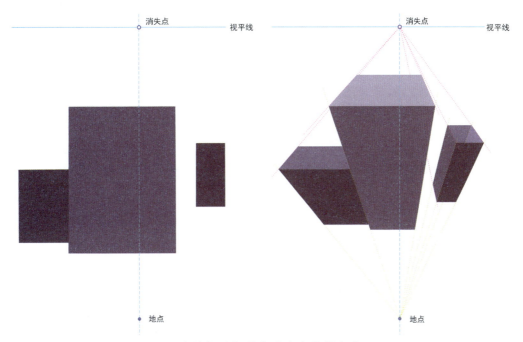

一点俯视透视图中的基本绘制方法

3. 一点俯视透视场景图的绘制步骤

此处以室内卧室为例绘制一点俯视透视场景图。

步骤1：首先根据你对场景构图的预想，绘制视平线、消失点的位置，通过消失点绘制一条垂直于视平线的辅助线，在线的下方找到一点为地点。注意地点的位置不能距离视平线太近，那样容易造成画面左右两边的景物过于倾斜而变形。

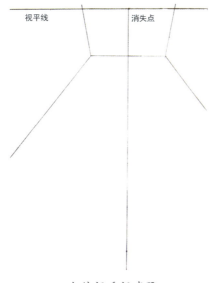

一点俯视透视步骤1

步骤2：利用方块绘制法绘制出主要景物的外形长方体，在平行透视图中的水平线仍然绘制成水平线，垂直线与地点相连，透视线仍然连接消失点。

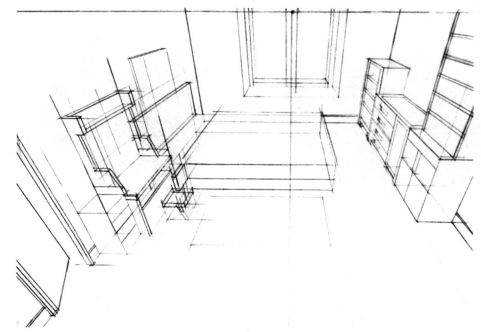

一点俯视透视步骤2

步骤3：在外形中找出细节的结构，注意画出室内布局的合理性。

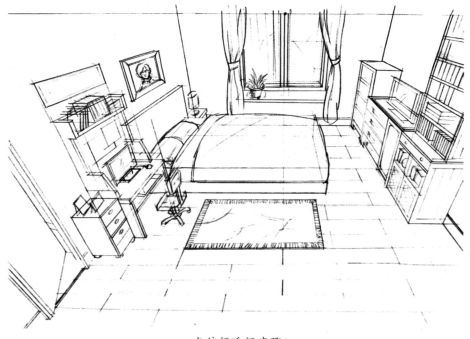

一点俯视透视步骤3

步骤4：将物体的细节绘制完成，誊清成正式稿。

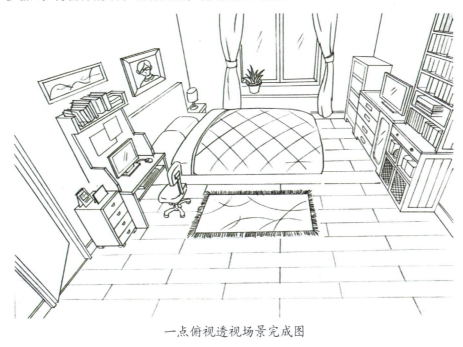

一点俯视透视场景完成图

6.3.6 两点俯视透视

1. 概念

在平视两点透视的基础上加上俯视效果，平视透视图中的垂直线延伸连接至地点，透视线仍然与左右两个消失点相连。

两点俯视透视场景图

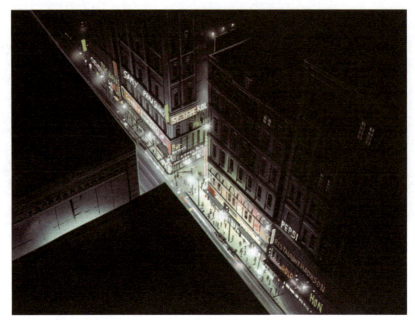

两点俯视透视场景图(续)

2. 基本绘制方法

以长方体为例,首先绘制视平线的位置,在视平线上确定左右两个消失点,绘制一条与视平线相交的垂直线,在垂直线下方确定地点。找出立方体的大小与位置,垂直线与地点相连成倾斜线,透视线仍然与左右两个消失点相连。

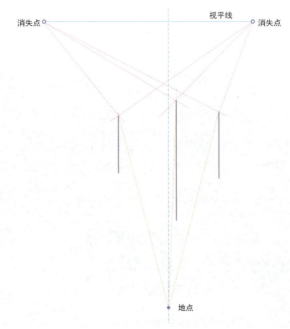

两点俯视图中的基本绘制方法

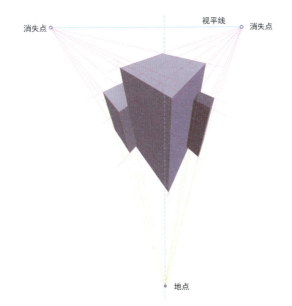

两点俯视图中的基本绘制方法(续)

3. 两点俯视透视场景图的绘制步骤

此处以室外建筑物为例绘制两点俯视透视场景。

步骤1：首先根据对场景构图的预想，绘制视平线、左右两个消失点的位置，然后绘制一条垂直于视平线的辅助线，在线的下方找到一点为地点。辅助线与地点的位置应在构图中主建筑物的夹角附近，不然容易造成主建筑物过于倾斜。

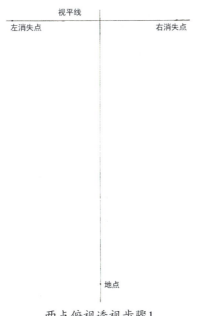

两点俯视透视步骤1

步骤2：利用方块绘制法画出主要景物外形的长方体，平行两点透视中的垂直线此时与地点相连，其余的透视线仍与左右透视点相连。

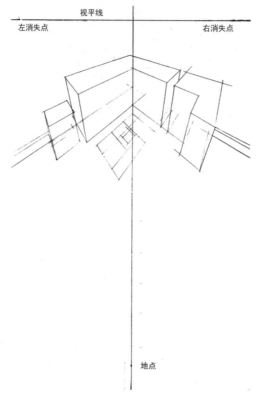

两点俯视透视步骤2

步骤3：在外形中找出细节结构，注意画出建筑物的错落与差异。

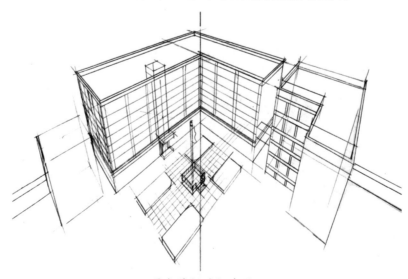

两点俯视透视步骤3

步骤4：将物体的细节绘制完成，誊清成正式稿。

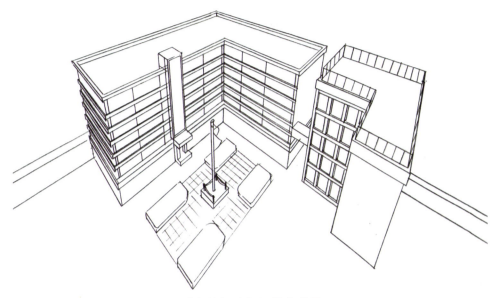

两点俯视透视场景完成图

6.3.7 其他景物透视

1. 一点透视中的楼梯

一点透视中的楼梯绘制步骤如下。

步骤1：首先确定视平线、消失点，经过消失点绘制一条垂直线，在其上方确定天点，天点的远近决定了楼梯的坡度。

步骤2：绘制一个梯形，向上延伸至天点。

步骤3：梯形的上边分成5等份，此处的5等份代表5级楼梯，大家可根据需要绘制。

步骤4：在梯形中绘制一条对角线，与等分线相交成4个点，通过这4个点分别绘制水平线，这条线是各级楼梯水平与垂直面的夹角线。

步骤5：水平线与梯形的左右两边相交成若干点，沿着这些点分别向下绘制垂直线。

步骤6：注意，低于视平线的楼梯是可以看到上平面的，而高于视平线的楼梯仅能看到垂直面，从水平面与梯形交点处分别向消失点引线。

步骤7：引出的透视线与刚绘制的楼梯垂直线相交成若干点，通过这些点绘制水平线。

步骤8：楼梯绘制完成。

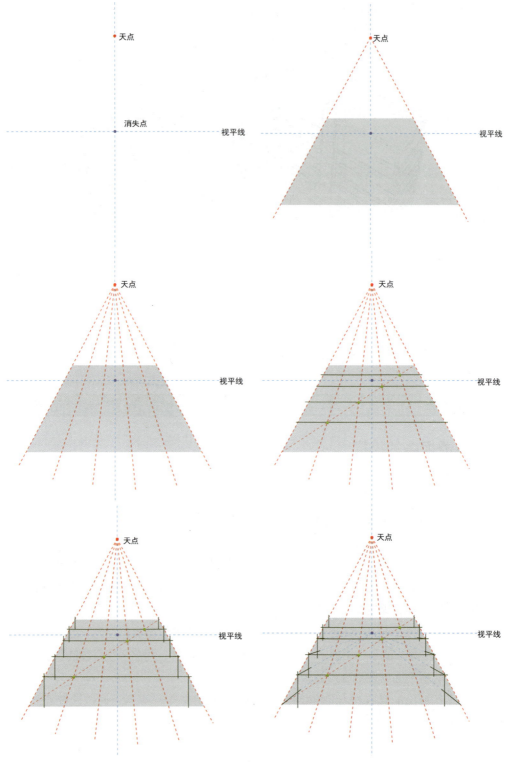

一点透视中楼梯的画法

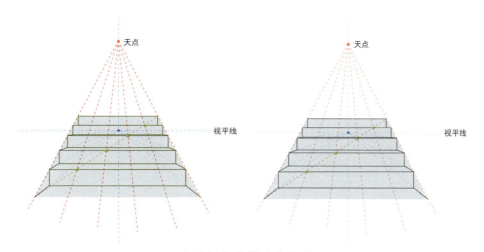

一点透视中楼梯的画法(续)

2. 两点透视中的楼梯

两点透视中楼梯的绘制步骤如下。

步骤1：首先确定视平线、两个消失点，绘制一条垂直线，在其上方确定天点，此处的天点决定了楼梯的坡度。

步骤2：绘制一个梯形，向上延伸至天点，同时画出梯形的侧面。

步骤3：沿梯形的最下角绘制一条垂直线，从右消失点向梯形上缘引出一条斜线，与刚画的垂直线相交一点形成线段，在此线段上分成5等份，此处的5等份代表5级楼梯。

步骤4：从右消失点分别向这几个交点引线，形成各级楼梯面的右面上边缘。引出的透视线与梯形右斜线相交成了若干个点。

步骤5：从左消失点向这些交点分别引线，形成楼梯的左面上边缘。此时这些引线分别与梯形的两个边缘线相交成若干个点，通过这些点分别绘制垂直线，形成了楼梯的外形。

步骤6：将楼梯中低于视平线的水平面补充完整。

步骤7：楼梯绘制完成。

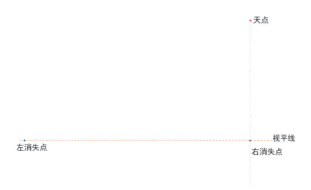

两点透视中楼梯的画法

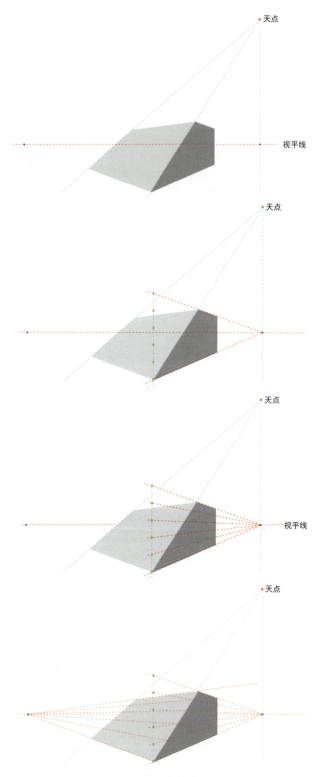

两点透视中楼梯的画法(续)

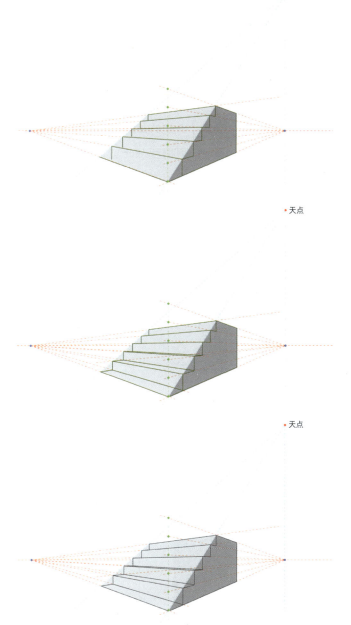

两点透视中楼梯的画法(续)

3. 透视中的等分线

在一个透视的面上绘制等分线,因其透视变化是不能依据尺寸来等分的。

偶数等分:双数的等分线较为简单,在已知面上绘制出两条对角线,相交出一个点,通过此点与消失点连线,即绘制2等分,4等分、6等分、8等分等以此类推。

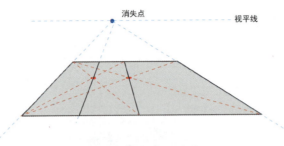

<p align="center">偶数等分线的画法</p>

奇数等分：如果需要分出奇数等分线则稍复杂一些，首先将已知面的一个边分成若干等份，从消失点分别向这些节点上引线，再绘制出一条对角线与刚绘制的透视线相交成若干个点，通过这些点绘制水平线即可。

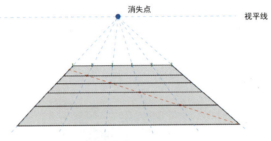

<p align="center">奇数等分线的画法</p>

4. 打开的门

此处以一点透视中打开的门为例。打开的门要先确定门打开的轨迹，我们可以将其看作以门立轴的两个顶点为原点，以门框的宽度为半径的圆弧变化。做圆形可以先制作透视中的正方形，在正方形中再找出圆形的位置，在门的上下边缘平面上找到圆弧即门打开的轨迹，找到打开门的位置后做垂直线即可。

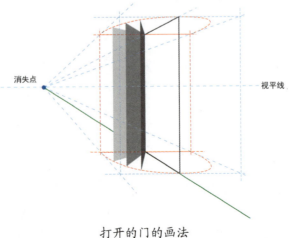

<p align="center">打开的门的画法</p>

第7章
场景绘制实例演示

- 一点透视——铁轨和房子
- 两点透视——房间的一角
- 仰视透视——带有雕像的教堂
- 俯视透视——山边的亭子

经过前面动画场景设计理论的讲解和透视方法的学习,大家对于场景设计有了一定的了解。本章将为大家展示不同透视场景的线稿和色彩的绘制方法。

7.1 一点透视——铁轨和房子

一点透视场景设计,画面竖向构图,其中铁轨、电线、花草、房子、窗户等各种景物都是由近向远处消失点延伸,对于透视线的反复强调,加强了透视效果,使画面的纵深感更加明显。

步骤1:首先依据场景设计的构想,绘制出视平线的位置以及景物的透视线。

步骤2:依据透视线,绘制出景物的详细结构,注意一点透视的规范。

步骤3:将绘制好的线稿誊清,擦除透视线、草图线,只保留确认后的景物外形线,无论使用手绘还是电脑绘制,注意线稿要清晰、肯定。

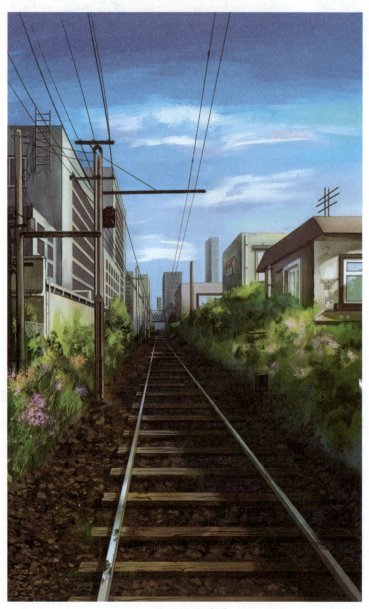

一点透视室外景

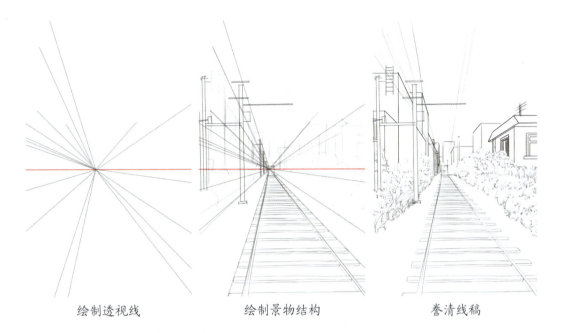

| 绘制透视线 | 绘制景物结构 | 誊清线稿 |

步骤4：该场景的设计追求写实风格，色彩设计为常见的自然色彩，蓝天、白云、土地、绿草、灰色的墙、深红色的屋顶，首先根据色彩设计确定每一个物体的主要色相，这一步使用大块的笔触和简单的色彩表现，粗略的绘制出结构和明暗关系。

步骤5：确定了物体基本结构及主色相后，继续加强画面中亮面与暗面之间的对比，同时依据结构特征逐步深入。

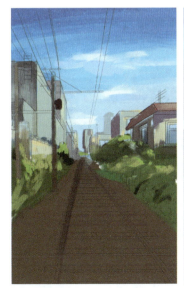
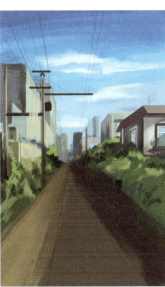
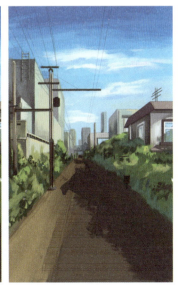

| 确定色相及明暗关系 | 加强光影对比 | 深入绘制细节 |

步骤6：地面的阴影中加入花草的反光，可以先忽略铁轨的部分，草丛中加入暖色的鲜花，使大面积的绿色中有了冷暖变化，使画面更加丰富，同时继续刻画房子的细节部分，主要颜色不要过于单一，保持整体明暗调子准确的同时，要有色相变化。

步骤7：此步骤中为地面增加了材质效果，注意绘制材质的同时保持亮面和阴影的关系。

步骤8：绘制铁轨，注意铁轨的材质表现，对比度较强，并且近处的部分要有细节刻画。

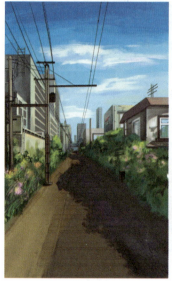
增加色彩变化

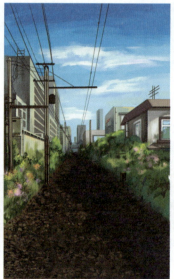
绘制地面材质

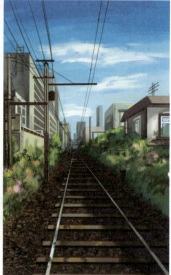
绘制铁轨

步骤9：在铁轨上添加材质，同时添加草丛的细节。

步骤10：再次观察整体画面，利用色彩调整功能对画面整体调色。

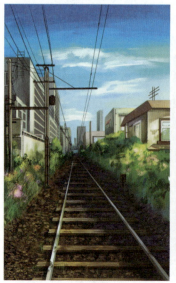
绘制铁轨的材质

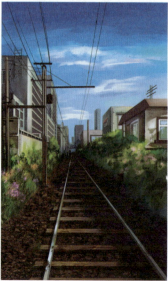
绘制完成

7.2 两点透视——房间的一角

两点透视场景设计来表现房间的一角,光源为上午的室外阳光。

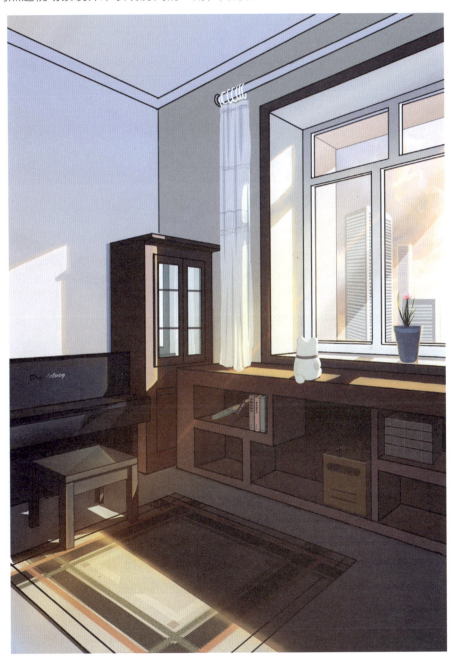

<p align="center">两点透视室内场景</p>

步骤1:首先确定视平线的高度以及两边的消失点,同时画出墙角的位置。

确定视平线、消失点

步骤2：根据两点透视的方法绘制室内景物的透视线。

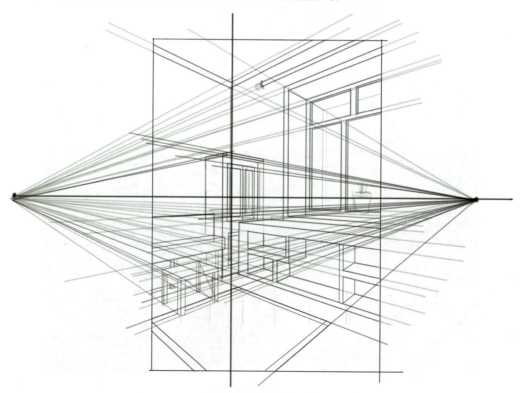

绘制室内景物透视线

步骤3：依据不同的物体填充基本色相，可使用Photoshop的填充功能快速完成。

步骤4：根据室外光的角度、窗户的位置，为所有的物体绘制阴影及明暗面，增加亮面与暗面的对比度。

步骤5：继续刻画物体细节，逐步增加明暗对比，同时注意色彩不要过于单一。

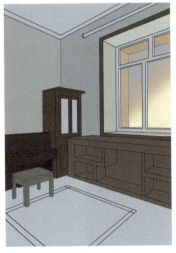 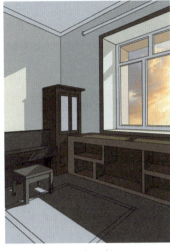 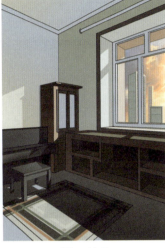

　　填充基本色相　　　　　　　绘制阴影　　　　　　　　深入刻画

步骤6：室外光为暖色，为物体的受光面添加暖色感，使色彩更加丰富，增加冷暖对比。

步骤7：此时的室内有些空，增加一些小的摆件、配饰，使画面丰富些，同时也添加了不同色相作为点缀。

步骤8：再次提升受光面的暖色感，整体进行调色，完成场景绘制。

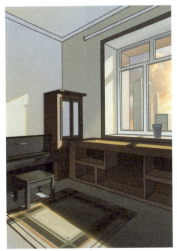 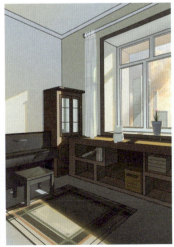 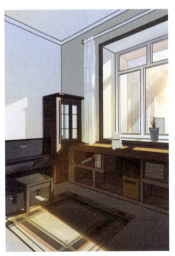

　受光面增加暖色感　　　　　　增加配饰　　　　　　　　绘制完成

7.3 仰视透视——带有雕像的教堂

教堂室内场景设计，使用一点透视左右对称构图，画面较为庄严肃穆，同时增加仰视效果，光源从窗户照射进来，整体色彩偏重，雕像呈逆光效果，更突显出教堂的神圣之感。

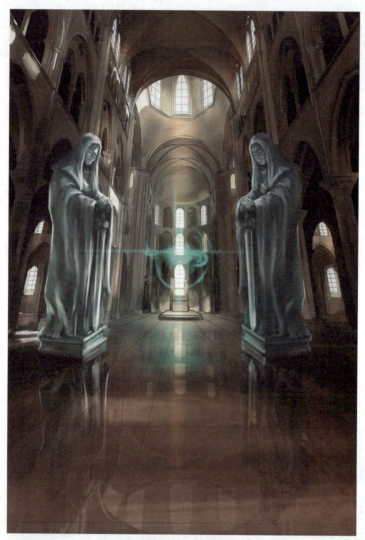

一点透视仰视场景设计

步骤1：首先画出视平线，在视平线上确定消失点，沿消失点绘制垂直线，在靠上方位置确定天点，作为仰视的辅助点。

步骤2：依据确定好的消失点、天点绘制内部景物。

步骤3：誊清线稿，去除辅助线。

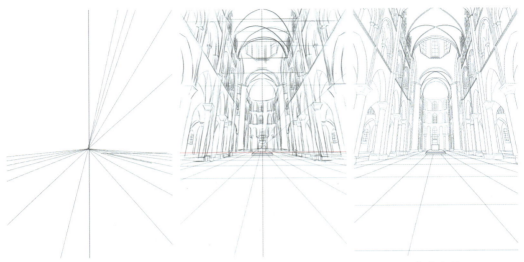

绘制视平线及透视线　　　　绘制内部景物　　　　　　誊清线稿

步骤4：绘制整体明暗关系，注意光源的方向和建筑物的结构。
步骤5：深入刻画，添加细节。
步骤6：为了使画面更加丰富，为地面添加倒影。

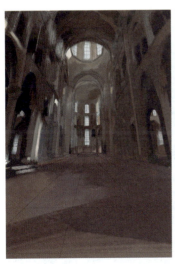 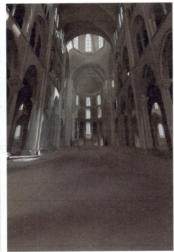 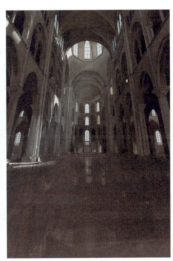

绘制整体明暗　　　　　　　　刻画细节　　　　　　　　　添加倒影

步骤7：单独绘制雕像再合成到画面中，透视要与室内景物统一，复制并镜像为两层，分别放置在两侧，注意雕像也应该有倒影。

步骤8：此时画面略显阴暗，教堂的神圣之感不足，可尝试将受光面提亮，增加阳光照射进来的感觉，显示了教堂的神圣感。

步骤9：调整雕像的角度，添加光效在消失点的位置，绘制完成。

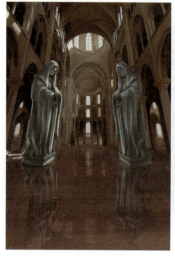
添加两侧雕像

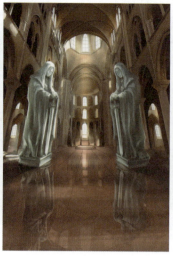
添加阳光照射效果

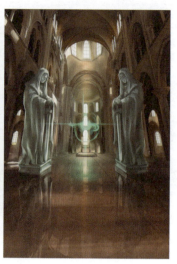
仰视场景绘制完成

7.4 俯视透视——山边的亭子

俯视室外场景设计，山边的亭子、山、树木、台阶等室外景物组合，透视形式采用俯视，浮云围绕，有居高临下的仙境之感。

步骤1：在有了一定的透视绘制经验以后，可以根据设计需求直接进行草图的绘制。

步骤2：对于较为严谨的建筑物，例如亭子，应该使用辅助透视线进行核实，以防偏差。

山边的亭子

步骤3：刻画出亭子的细节，注意比较规范的建筑物体应该严格按照透视的规律绘制。

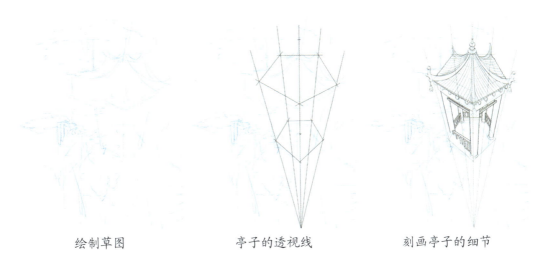

绘制草图　　　　　　　　亭子的透视线　　　　　　　刻画亭子的细节

步骤4：画出亭子的台阶以及周围的山和树。

步骤5：线稿完成后，首先画出整体色调，红亭、绿树，远景使用略浅的色彩，与前景区分。

步骤6：确定光源位置，根据结构确定明暗变化。

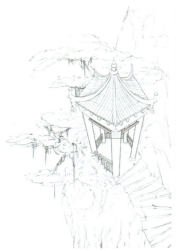 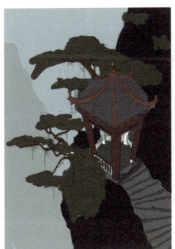 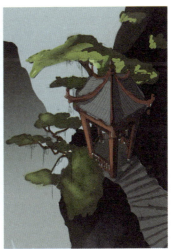

亭子的台阶以及周围的树　　　确定整体色调　　　　　根据结构增加明暗

步骤7：逐步深入刻画，注意树与树、山与山之间，因远近不同、互相遮挡等原因，在色彩上有明暗、冷暖的区别，画面色彩不要过于单一。

步骤8：总体调色，增加对比度，远景冷些，使色彩更纯净，增加空间感，场景绘制完成。

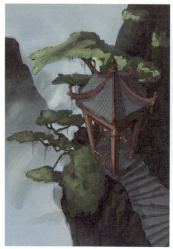
细节刻画1

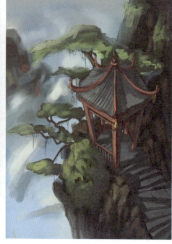
细节刻画2

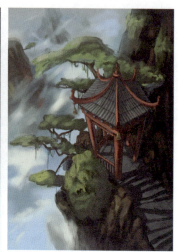
细节刻画3

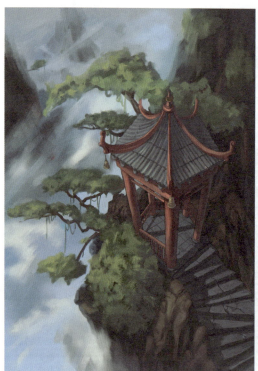
细节刻画4

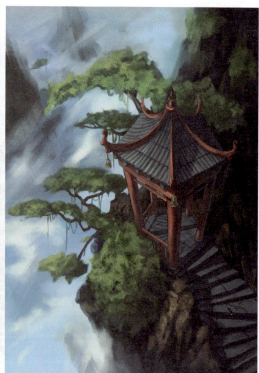
俯视场景绘制完成